MEOW

貓貓繪

喵星人の色鉛筆 手繪練習本

朴珪稔 著

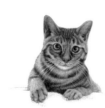

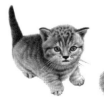

 活泉書坊

貓貓繪：喵星人の色鉛筆手繪練習本

出 版 者 ▦ 活泉書坊　　　　　　　　譯　　者 ▦ 古瓊文
作　　者 ▦ 朴珪稔　　　　　　　　文字編輯 ▦ 蕭珮芸
總 編 輯 ▦ 歐綾纖　　　　　　　　美術設計 ▦ 吳佩真

郵撥帳號 ▦ 50017206 采舍國際有限公司（郵撥購買，請另付一成郵資）
台灣出版中心 ▦ 新北市中和區中山路 2 段 366 巷 10 號 10 樓
電　　話 ▦ (02) 2248-7896　　　　傳　　真 ▦ (02) 2248-7758
物流中心 ▦ 新北市中和區中山路 2 段 366 巷 10 號 3 樓
電　　話 ▦ (02) 8245-8786　　　　傳　　真 ▦ (02) 8245-8718
I S B N ▦ 978-986-271-715-8
出版日期 ▦ 2016 年 9 月

全球華文市場總代理 / 采舍國際
地　　址 ▦ 新北市中和區中山路 2 段 366 巷 10 號 3 樓
電　　話 ▦ (02) 8245-8786　　　　傳　　真 ▦ (02) 8245-8718

新絲路網路書店
地　　址 ▦ 新北市中和區中山路 2 段 366 巷 10 號 10 樓
網　　址 ▦ www.silkbook.com
電　　話 ▦ (02) 8245-9896　　　　傳　　真 ▦ (02) 8245-8819

本書全程採減碳印製流程並使用優質中性紙（Acid & Alkali Free）最符環保需求。

線上總代理 ▦ 全球華文聯合出版平台
主題討論區 ▦ http://www.silkbook.com/bookclub　　◉ 新絲路讀書會
紙本書平台 ▦ http://www.silkbook.com　　◉ 新絲路網路書店
電子書下載 ▦ http://www.book4u.com.tw　　◉ 電子書中心（Acrobat Reader）

捕捉 喵星人的可愛瞬間

養一隻貓，是忙碌上班族們尋找居家寵物的最佳選擇，現在社會裡，淪陷在喵星人魅力之下的「貓奴」已經越來越多。某些未曾養過貓咪的人們，對這些可愛的動物們懷抱著刻板的印象，仍舊停留在傳統的不吉祥、不友善、無法訓練……等等，在人們的印象中，相較於親切近人的狗狗，貓咪是一種並不戀主的動物，其實並不然。

養貓除了多一個陪伴外，貓咪愛乾淨、低調、安靜，馴養貓兒是一件輕鬆愉悅且療癒的事。貓咪的個性獨立自主，因此牠不用主人過多的照顧，空閒之時，你可以和貓咪一起玩逗貓棒、毛絨球，忙碌之時，雙方卻都能保有自己的空間。此外，教育方法一旦正確，貓兒既聰明又擅長學習。

即便喵星人總是一副高高在上的「傲嬌」模樣，不讓你摸透牠的習性，主人想抱抱牠時，牠卻一個甩尾逃開視線範圍，絲毫沒有在顧慮你的玻璃心會不會碎滿地；而主人熬夜趕工時，牠偏偏又晃著腦袋尋你開心；當牠開始發睏打哈欠的時候，不管三七二十一就躺上飼主枕頭，甚至還不肯讓位；當主人傷心啜泣時，牠又會靜悄悄地偎依著你，彷彿是看透了人類的心事。

暗藏在若即若離的外表下，是貓咪的獨特溫柔。即便是帶點距離感的愛，仍然叫成千上萬的愛貓人士們為之瘋狂，這種心甘情願，恐怕只有養過貓的飼主，才能理解箇中的甜美滋味，彼此共鳴。

孤傲的姿態、流線的身軀、柔細的軟毛、神祕的氣息、猖狂的魅力，再加上那一雙圓滾滾的慧黠眼珠子、肉肉的掌蹼，牠們極致可愛的鮮明形象，是戀貓一族有目共睹的。

喵喵家族中，充滿特色不一、性情迥異的成員，淡然、高雅、聰明、機靈、生動、搞怪、呆萌……不同的貓兒品種，自然會有著型態與個性上的天壤之別，而你家的寶貝喵喵，又是屬於本書中的哪一隻呢？

本彩繪練習書中，集合了30種典型的貓咪品種，通過彩色鉛筆的描繪，以細膩柔和的筆觸，使這些可愛的貓咪躍然紙上，運用顏色的過渡、筆觸的轉換，活靈活現地記錄下愛貓的討喜瞬間。

書裡面的每一種貓兒形象，都配有詳細的繪畫過程，從勾勒，到上色；先疊色，再漸層，模仿彩繪達人的拆解步驟，輕鬆好學、易於理解，即使是沒有半點繪畫基礎的讀者，只要一步步跟著畫也能很快掌握繪畫的技巧，逐漸成為色鉛筆繪畫達人。

作為一個愛貓族，若能夠捕捉到近乎逼真的貓咪神態，很可能成為飼主一整天當中最開心的一件事情，若將那引人入勝的畫面永久留存，也將變成養貓過程中的珍貴禮物。

一邊欣賞可愛的貓咪們，一邊培養色鉛筆繪畫專長，是多麼療癒人心，又富含有紀念意義！這本可愛的貓咪繪，可以作為貓咪喜愛者的獨家收藏繪本，也可以作為繪畫愛好者極好的繪畫參考書。

不僅如此，書中還貼心收錄了各品種貓兒的獨家小檔案，讓繪者在彩繪小貓的同時，對貓咪族群也能有更深的認識，或者是心有戚戚焉，或者是恍然大悟，也將成為描繪過程中的小小驚喜！

準備一盒彩色鉛筆，一張圖畫紙，一塊橡皮擦，在空閒的時間裡，跟隨本書，讓我們踏著輕柔的腳步，走進貓咪的世界，揮灑內心的愛，靜靜地描繪出牠們美麗的模樣吧！

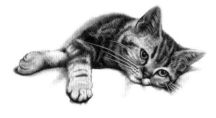
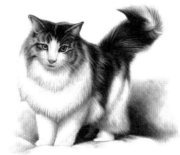
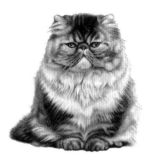
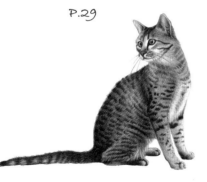
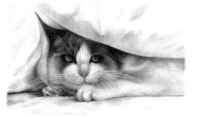
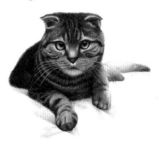

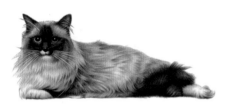
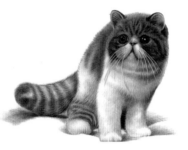
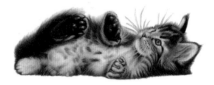
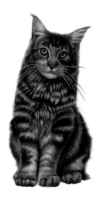
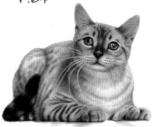
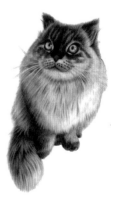

CAT **13**
阿比西尼亞貓
高度擬人化的面部輪廓

P.74

CAT **14**
索馬利貓
畫了眼線的天然呆萌表情

P.79

CAT **15**
東方貓
喜歡攀上又攀下的敏捷貓兒

P.84

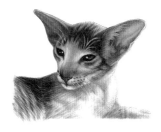

CAT **16**
俄羅斯藍貓
腳踏輕盈步伐的修長身影

P.89

CAT **17**
德文帝王貓
蝙蝠耳朵三角臉喵星人

P.94

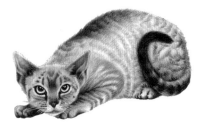

CAT **18**
暹羅貓
貓中帥王子機智愛打架

P.99

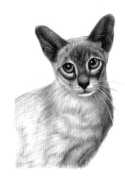

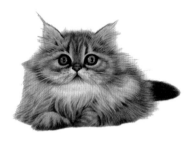
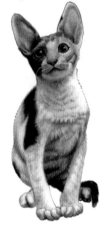
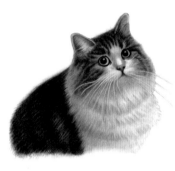
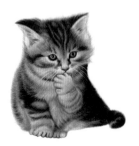
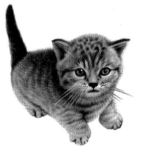
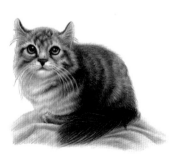

CAT 25
孟加拉貓
豹紋野性魅力無法抵擋

P.134

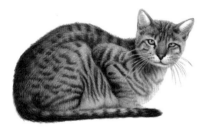

CAT 26
斯芬克斯貓
皺巴巴的禿禿無毛小魔怪

P.139

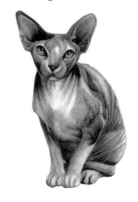

CAT 27
土耳其梵貓
淘氣鬼游泳健將愛玩水

P.144

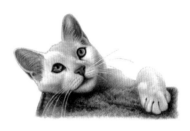

CAT 28
威爾斯貓
一跳一跳的溫馴無尾小貓

P.149

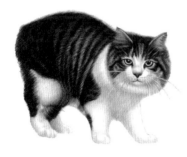

CAT 29
喜馬拉雅貓
嫵媚扁臉勾起貓奴寵溺心

P.154

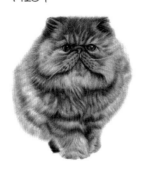

CAT 30
混種米克斯
強健的國內第一大混合品種

P.159

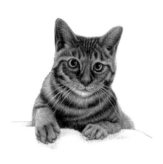

手繪貓貓の
小道具

色鉛筆

色鉛筆與鉛筆相似，顏色繁多，分為油性及水性，油性色鉛筆不溶於水，水性色鉛筆遇水會暈染開來，呈現透明水彩效果；色鉛筆的品牌與種類繁多，常見的有12、18、24、36、48、60、72色，本書選用的是「Faber-Castell德國輝柏48色油性色鉛筆」，其鮮豔、飽和的色彩，特別適合運用在描繪動物上。

圖畫紙

畫紙的材質，也是影響畫面的重要因素，紙張表面粗糙或光滑與否，將影響彩色鉛筆的附著性，應避免選用過於光滑的紙張；此外，粗顆粒的紙張，可特別呈現出活潑、粗曠的質感；細顆粒者，則適合處理樸素、細膩的題材。

橡皮擦

一般的色鉛筆，畫出來的效果較淡，不易弄髒畫面，大多可以用橡皮擦擦去；彩繪過程中，如果能夠妥善地運用橡皮擦擦拭技巧，不僅僅是能夠放心進行輪廓線條的修飾，若下筆顏色過度銳利，還具有調整色彩、使畫面柔和的神奇功用，除此之外，亦可以拿來營造混色、漸層的效果。

削鉛筆器

當色鉛筆變得鈍，可以選購素描專用的削鉛筆器，或者是直接用小刀片來削尖，一般來說，筆尖越尖，筆觸越出色；然而，色鉛筆的筆芯軟，要防止削鉛筆時施力不均，容易造成筆芯被削斷，傷害繪畫品質。

Faber-Castell輝柏 48色油性色鉛筆色卡

301白色	304淺黃	307檸檬黃	309中黃	314黃橙	316紅橙	318朱紅	319粉紅
321大紅	325玫瑰紅	326深紅	327棗紅	329桃紅	330肉色	333紅紫	334紫紅
335青蓮	337紫色	339粉紫	341深紫	343群青	344深藍	345湖藍	347天藍
348銀色	349鈷藍	351普藍	352金色	353藏青	354淺藍	357藍綠	359草綠
361青綠	362翠綠	363深綠	366嫩綠	370黃綠	372橄欖綠	376褐色	378赭石
380深褐	383土黃	387黃褐	392熟褐	395淺灰	396灰色	397深灰	399黑色

認識色鉛筆の
明暗關係

深色
區域

貓咪毛髮當中，顏色最深的地方，通常為黑色、深灰色、重黃色。

亮部
區域

貓咪毛髮裡的淺色區塊，一般著色少，以淡淡的肉色描繪或是留白。

眼睛
亮點

眼球（或任何光滑物體）表面反光處最亮的部位，通常以白色色鉛筆來做描繪。

灰色
區域

通常指的是物體顏色的中間調，以貓咪的身體為例，則是那些不是顏色最深，也不是最淺的地方，像是淡黃色、淺灰色……等等。

毛髮
陰影處

為了使貓咪看起來更逼真，通常會加上陰影的繪製，突出層次感和立體感。

CAT 1

和狗狗也很麻吉的恬靜少女

美國短毛貓

● 399黑色	● 396灰色	● 383土黃	304淺黃	309中黃	● 314黃橙
● 316紅橙	330肉色	● 329桃紅	● 327棗紅	● 387黃褐	

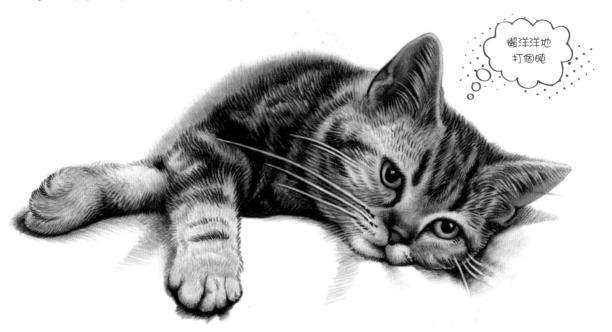

懶洋洋地
打個盹

 美國短毛貓的身材修長，體格強健，不易生病，具備良好平衡力。

 牠們的基本性格屬於溫和穩定派，活潑，很少會對著飼主亂發脾氣。

 善於自娛自樂，是個有趣的小傢伙，在家庭裡面特別招主人喜愛。

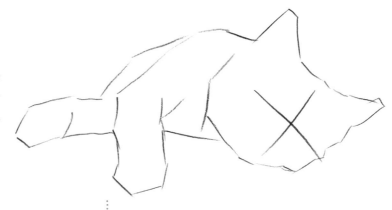

STEP 1

首先，仔細觀察貓咪的動態和身體結構，用●399號色鉛筆，利用直線簡單地繪製出貓咪的大致輪廓，並描繪十字線，決定五官的大概位置。

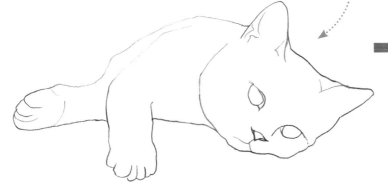

STEP 2

在第一步直線的基礎上，用橡皮擦將身體的輪廓線擦淡；接下來繼續利用●399號色鉛筆將線條畫得更圓潤，同時也要注意輪廓線的準確度。

STEP 3

再次將上一步驟的線稿用橡皮擦淡，然後用●399號色鉛筆以短短的線條筆觸方式排列，慢慢地畫出小貓咪的身體輪廓，筆觸需輕。

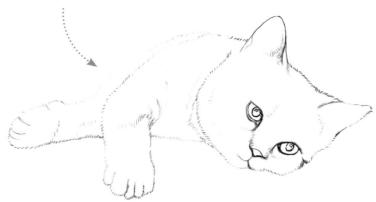

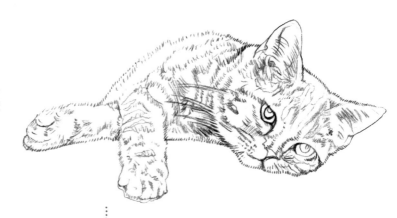

STEP 4

在此步驟中，同樣利用 ● 399號的色鉛筆，以短線筆觸排列，刻畫出貓咪身體上的斑紋質感，筆觸不宜過重，同時也注意要富有虛實變化。

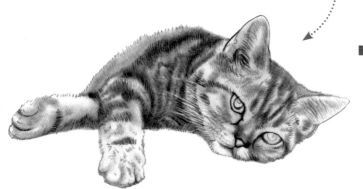

STEP 5

將貓咪的大體明暗關係，用 ● 399號色鉛筆表達出來。著色時，注意線條走向，要隨著毛髮的走向著色。並且以棉花棒擦出貓咪身體灰色部位。

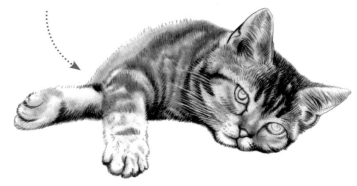

STEP 6

再次使用 ● 399號色鉛筆，替貓咪的深色毛髮處加深色彩，同時也簡單地刻畫下貓咪五官的輪廓線條。

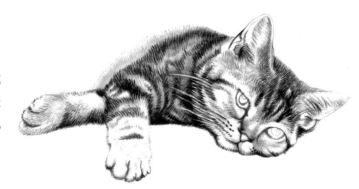

STEP 7

這步驟的重點，還是繪製貓兒深色部位的毛髮，用 ●399號色鉛筆把貓咪身體上所有的深色毛髮的走向細緻地刻畫出來，筆調要輕而自然。

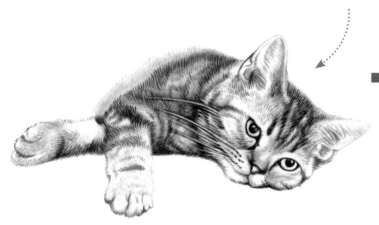

STEP 8

用 ●396號色鉛筆刻畫貓咪的灰色部位，再用 ●399號色鉛筆畫出眼睛和鼻子的明暗關係，以及毛髮的紋理，主要是藉由加深所有毛髮深色部位，來突出毛髮的感覺與層次。

STEP 9

用 ●383號色鉛筆給貓咪全身著上層底色，著色時，筆觸要隨毛髮的生長方向進行，要特別注意貓咪身體不同部位的毛髮底色的深淺變化。

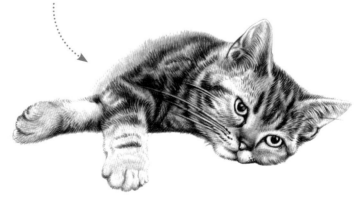

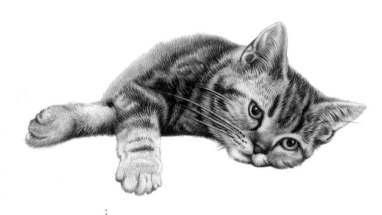

■→ STEP 10

以 ● 304給眼睛淺色部位著底色，以
● 309畫出眼珠淺色區域的明暗關
係，最後用●314和●316分別給眼珠
深色部位加深，注意虛實變化；同時
用●330進行鼻子和眼睛周圍的毛髮
著色，色不宜重，再用●316對鼻子
和五官周圍進行處理。

■→ STEP 11

用 ● 330給耳朵及五官淺色毛髮區域
進行刻畫，然後用●329加深耳朵內
部和眼睛周圍少量毛髮的色調，最後
用●327加深耳朵內部深色區域。

■→ STEP 12

用 ● 387號色鉛筆給貓咪耳朵的內側
邊緣進行刻畫，同時加深貓咪暗部毛
髮的色調。最後再用 ●399號色鉛筆
給貓咪畫上少量的陰影，使整幅作品
富有空間感。

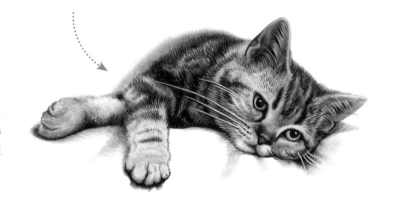

CAT 2

毛髮如絲飄逸的北歐妖精

挪威森林貓

399黑色	396灰色	304淺黃	330肉色	376褐色	329桃紅
309中黃	316紅橙	345湖藍			

奔馳來去
就像一陣風

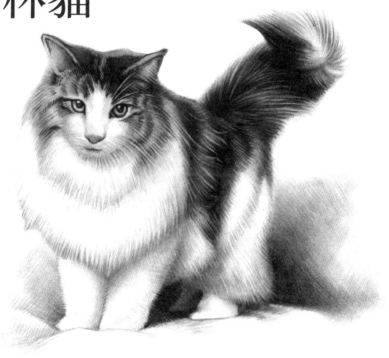

 擁有一身極厚實、極濃密的美麗絨毛,因此在嚴寒冬天的耐冷性極高。

 獨立性強,喜愛冒險,無論爬樹或攀岩,對牠們來說都只是小意思而已。

 不喜歡窄小、封閉的環境,建議飼主讓牠們能夠待在較為寬敞的地方。

STEP 1

用 ●399號色鉛筆，透過直線簡單的繪製出貓咪的身體輪廓，並透過十字線表示出五官的大概位置；仔細觀察貓咪的動態和整體結構。

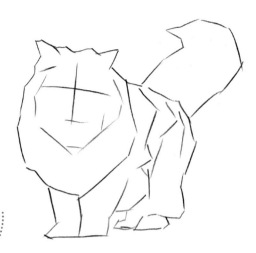

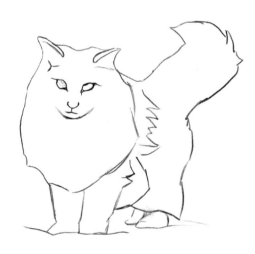

STEP 2

在前面步驟的直線基礎上，將身體的輪廓線以橡皮擦擦淡。再以●399號色鉛筆將線條畫得圓潤一些；特別注意輪廓線的準確度。

STEP 3

將上一步的線稿用橡皮擦擦淡，再取出●399號色鉛筆，以小線條的方式排列，畫出整隻貓咪的身體輪廓；此時筆觸不宜過重。

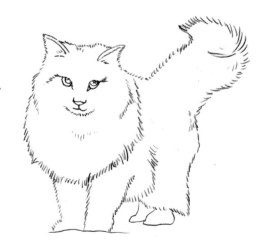

STEP 4

繼續用黑色鉛筆來刻畫出貓咪的五官，以不同的線條，描繪出貓咪身體各不同部位毛髮的生長走向，筆觸盡可能地自然，才會生動。

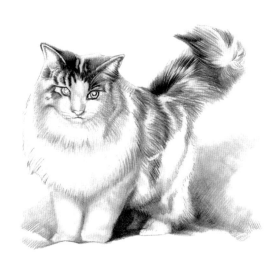

STEP 5

以●399號色鉛筆幫貓毛深色部位進行著色，顏色不宜過重，大致上能夠表現出貓咪整體的明暗關係即可，注意著色順毛髮方向進行。

STEP 6

再次進行貓咪局部深色毛髮的著色，用●399號色鉛筆，順著毛髮方向進行。接下來，採用●396號，繪製出貓兒前半身的明暗關係。

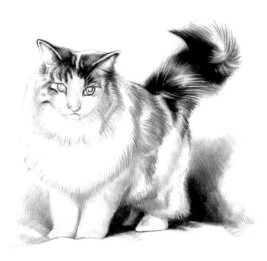

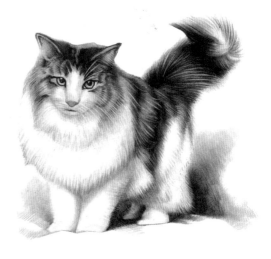

繼續以●399號色鉛筆，加深貓咪的局部深色
毛髮；並且簡單地刻畫下眼睛，同時也要細緻
地描繪，來表現出身體深色部位的白色毛髮。

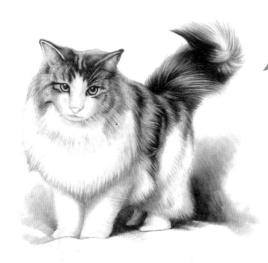

STEP 8

先用●399把貓咪眼睛的深色部位描繪出來，
然後，用●304將眼珠的淺色區域著層底色，
最後，以●330給彩色毛髮進行淡淡的著色。

STEP 9

以●376號色鉛筆對貓兒彩色毛髮的區域進行
刻畫，主要是刻畫深色毛髮周圍的固有色，接
下來，再用●329號色鉛筆，進行鼻子、五官
與上半身毛髮的細緻描繪。

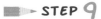

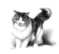

STEP 10

用 ●309號和●316號色鉛筆分別刻畫貓咪的
眼珠,同時,也描繪出貓咪頭部和身體上部、
尾巴的色彩感;再用●329號的色鉛筆給貓咪
肚下的毛髮進行適當點綴。

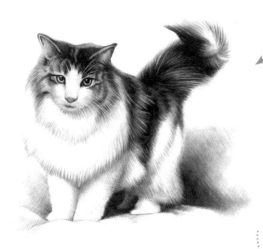

STEP 11

刻畫貓咪白色毛髮的陰影處,用●330號色鉛
筆,並且同時以橡皮擦在貓咪毛髮的灰色部位
擦出白色毛髮的質感。

STEP 12

給貓咪的深色毛髮部位和陰影處,用●345號
色鉛筆添加少量的冷色調,這種手法能夠使得
貓兒整體更加地逼真、生動。

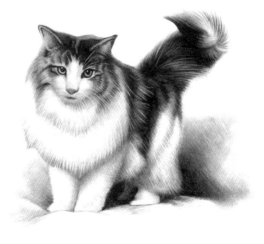

CAT
3

溫文爾雅的慵懶小蘿莉

● 399黑色　● 396灰色　● 309中黃　● 383土黃　● 387黃褐　● 314黃橙

● 330肉色

波斯貓

以靜制動的
內斂力量

 神態與姿態，皆為一副渾然天成的嬌媚相，圓臉、扁鼻、小耳、大眼。

 建議飼養者採用貓咪專用的護毛素，能讓貓毛變得蓬鬆柔順，易於梳理。

 安靜、乖巧、愛撒嬌，絕不會對家中物品搞破壞；擁有甜美的嗓音。

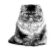

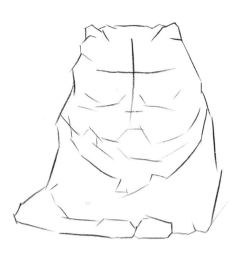

STEP 1

仔細觀察貓咪身體的結構，以 ●399號色鉛筆
簡單地以直線繪製出貓兒的整體輪廓，並透過
十字線來勾勒出五官的大約位置。

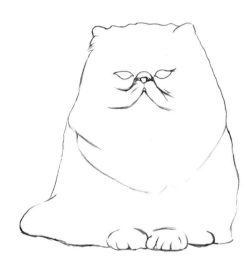

STEP 2

注意輪廓線的準確度，在第一步直線的基礎
上，用橡皮擦將身體的輪廓線擦淡。然後用
●399號色鉛筆將線條畫得圓潤。

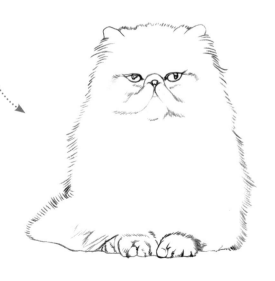

STEP 3

將上一步的線稿，以橡皮擦擦淡，接著再次用
●399號色鉛筆，以短短的線條筆觸，來畫出
貓咪身體輪廓；筆觸請勿過重。

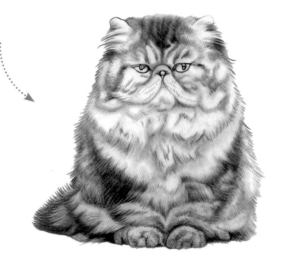

STEP 4

在畫好的貓咪輪廓基礎上，用 ●399號色鉛筆
加畫出其它的細節輪廓線條，比如說：臉部、
身上的皮毛質感……等等。

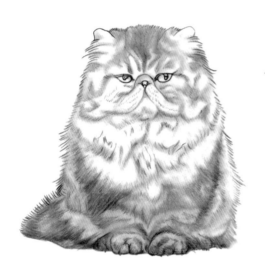

STEP 5

先用 ●396號色鉛筆將貓咪全身的灰色部位和
暗部塗上一層底色，然後再以棉花棒去進行修
飾，使顏色產生漸層而增加生動感。

STEP 6

取用 ●399號色鉛筆，加深貓兒的深色部位，
顏色若能夠產生漸層，並且出現更強烈的深淺
對比則會越顯得自然。

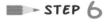

STEP 7

用 ●399號色鉛筆加深深色毛髮，並且簡單地
以 ●396號色鉛筆畫出鬍鬚；取出橡皮擦，擦
出亮部毛髮走向，最後用 ●309畫出眼珠。

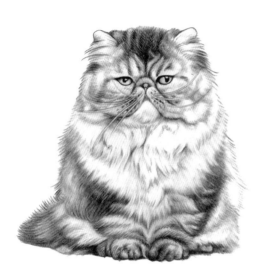

STEP 8

用 ●396號色鉛筆細緻的繪製出貓咪全身毛髮
的灰色部位，注意體現毛髮的走向，也要表達
出亮部毛髮，然後仔細地刻畫出貓咪鬍鬚。

STEP 9

用 ●383號色鉛筆給貓咪的頭部和腳部及周圍
進行淡淡的著色，顏色不要太重，接下來，用
●387號色鉛筆對貓咪的眼珠四周進行刻畫。

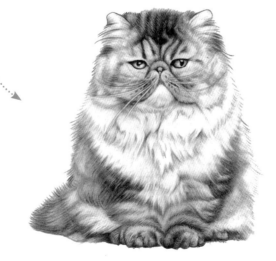

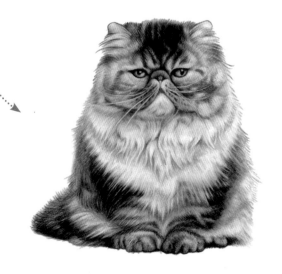

STEP 10

貓咪頭部、身體淺色部位毛髮，先用 ●330來
著底色，顏色不要太重，留出亮部毛髮區域。
接下來，以 ●387將頭、腳的深色毛髮加深，
筆觸要跟隨毛髮生長走向。

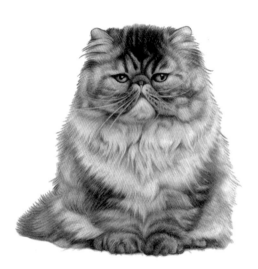

STEP 11

先用 ●399號色鉛筆給貓咪頭部的深色毛髮加
深，然後用 ●314號色鉛筆，再次進行簡單的
五官深色部位之刻畫。

STEP 12

給貓咪鼻子周圍的深色部位用 ●399號色鉛筆
進行加深，同時也給貓咪的頭部和下身的深色
部位進行加深，來突出貓咪毛髮的層次感。

尼羅河畔的古老神祇化身

399黑色　396灰色　383土黃　354淺藍　309中黃　330肉色

329桃紅　318朱紅　347天藍　316紅橙

埃及貓

似乎聽到
主人在叫我

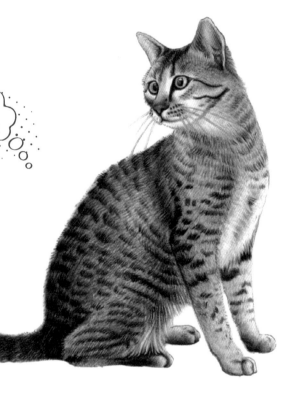

 是一種喜歡宅在家裡面的宅貓貓，並不喜歡外出，或者從事激烈活動。

 是家貓之中行動速度最快的，全力奔跑的時候，甚至可達時速 48 公里。

 對溫度有著相當敏銳的感覺，牠們最喜歡窩在那些溫暖的地方。

細細觀察貓咪的動態和身體結構,取用 ●399 號色鉛筆,以直線繪製出貓咪的簡單輪廓,並 且透過十字線表示出五官的大概位置。

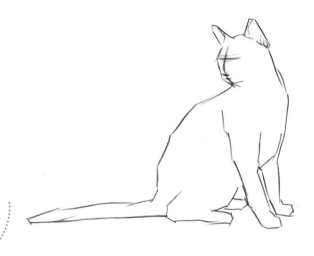

在上一步驟的直線基礎上,利用橡皮擦將身體 的輪廓線擦淡。然後用 ●399號色鉛筆將線條 畫得圓潤;同時也注意輪廓的精確位置。

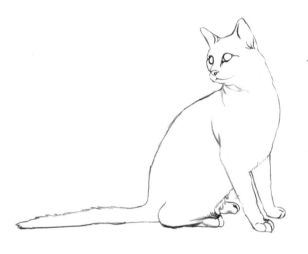

將上一步的線稿用橡皮擦抹淡,接下來,再以 ●399號色鉛筆,用小線條的方式排列,畫出 貓咪的身體輪廓,筆觸宜輕、宜柔。

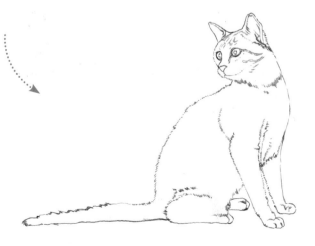

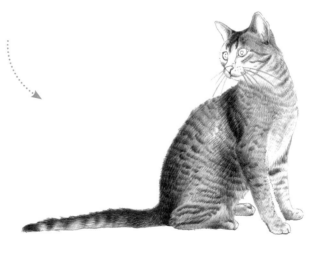

STEP 4

在此一步驟中，用●399號色鉛筆刻畫出貓兒五官，然後刻畫出貓咪臉上鬍鬚，最後細緻地慢慢描繪貓咪身上的斑紋形狀。

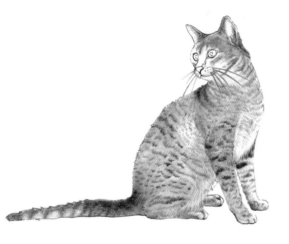

STEP 5

用●396號色鉛筆，替貓咪的深色和灰色部位進行著色，留出亮部，然後用●383號色鉛筆給貓咪全身著色，一樣將亮部區域留下來。

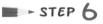

STEP 6

用●399號色鉛筆，將貓咪的深色毛髮加深，筆觸要短，同時要隨毛髮生長方向進行刻畫。

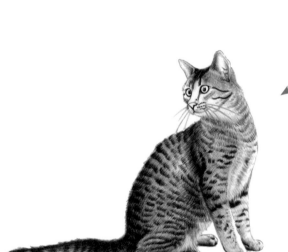

STEP 7

以●396號色鉛筆，對著貓兒的灰色部位進行
描繪，突出貓咪整體的明暗關係，同時記得將
亮部區域的毛髮留出。

STEP 8

針對貓咪身上的斑紋處，利用●399號色鉛筆
進行加深，特別是貓咪的背部以及尾巴，這是
為了使整隻貓兒的立體感增強。

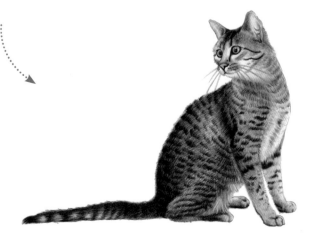

STEP 9

用●354給眼睛著上底色，然後用●309描繪
眼睛和耳朵，再運用●330對著頭部和腿部的
毛髮進行刻畫；此一步驟中，要留出亮部區
域，再用●396號色鉛筆給背部著色。

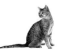

STEP 10

以●329號色鉛筆來進行貓咪眼睛、耳朵的刻畫，讓貓咪的頭部更加地真實好看，同樣也在貓咪的背部淡淡的著一層色。

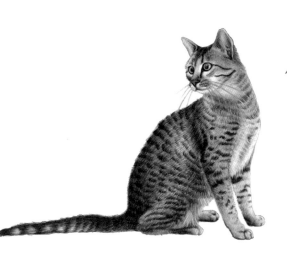

STEP 11

以●318號的色鉛筆，進行貓咪鼻子的細緻刻畫，特別是鼻樑的著色，要有漸層變化。再用●347號色鉛筆，給貓咪的背部和尾部進行淡淡的著色，來添加畫面固有色。

STEP 12

用●330號色鉛筆，給貓咪脖子部位和腿部的毛髮進行刻畫，同時再用●330號和●316號色鉛筆刻畫出貓咪腳趾頭的立體感。

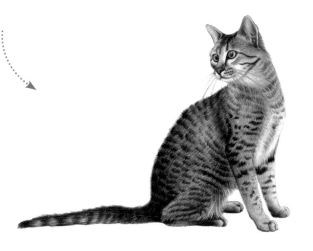

愛膩著飼主的跟屁蟲娃娃

● 399黑色	● 396灰色	○ 354淺藍	● 347天藍	● 392熟褐	● 330肉色
● 329桃紅	● 383土黃	● 327棗紅	● 387黃褐		

布偶貓

玩一場
躲貓貓遊戲

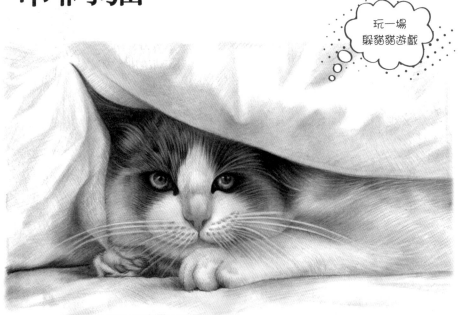

 被主人抱在懷中時，會全身放鬆、癱軟，彷彿一隻布偶，因此而得名。

 典型的室內御宅貓，需要飼主們較多陪伴，否則心情會受影響而欠佳。

 貓界阿信，對疼痛有很大忍耐力，受傷也未必會哀號，當心忽略其傷口。

STEP 1

第一步是觀察貓咪的動態和身體結構,接著以
●399號色鉛筆,透過直線簡單繪製貓兒的整
體輪廓,並透過十字線來標示五官大概位置。

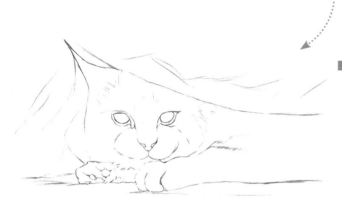

STEP 2

在第一步直線的基礎上,用橡皮擦將身體的輪
廓線擦淡;接下來用●399號色鉛筆將線條改
造得更圓滑,同時注意輪廓線的準確性。

STEP 3

用橡皮擦將上一步的線稿擦淡,然後以●399
號色鉛筆,搭配短短的線條筆觸,繪製出貓咪
的大致身體輪廓,且筆觸不宜太重。

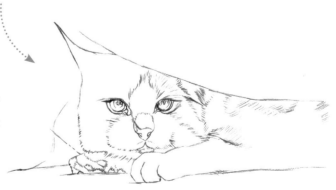

在畫好的貓咪輪廓基礎上，以●399號色鉛筆
加畫出其它更細節的輪廓線條，例如：臉部、
身上的皮毛質感……等等。

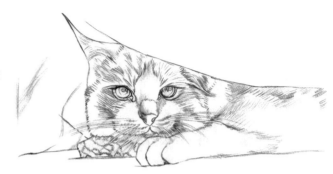

STEP 5

先以●396號的色鉛筆，給貓兒的暗部進行塗
色，然後用棉花棒對暗部和灰色部位進行刻
畫，擦出灰色部位，使顏色自然呈漸層。

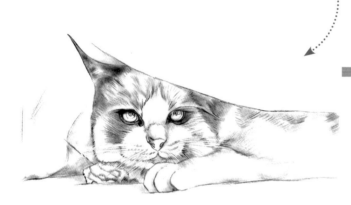

STEP 6

繼續運用●396號色鉛筆，細緻的繪製出灰色
部位毛髮的各別走向，然後用●399號的黑色
色鉛筆，去刻畫眼睛周圍的深色部位。

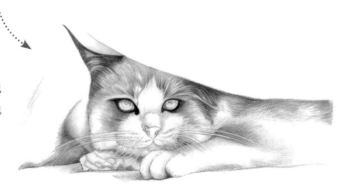

STEP 7

此步驟裡面,要加深貓兒的深色部位,這時候用●399號色鉛筆來著上色,而著色的當下,要特別注意毛髮的層次變化。

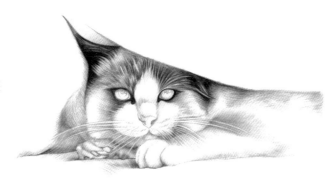

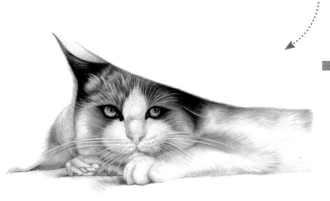

STEP 8

利用●399號色鉛筆再次加深深色部位,並且刻畫出眼珠的明暗關係,接下來以●396號色鉛筆細細描繪貓咪灰色部位的毛髮,同時記得要留出亮部的毛髮區域。

STEP 9

以●354號色鉛筆為貓咪的眼珠著層底色,留下亮光。接著用●347號色鉛筆進行眼珠暗部的刻畫,再次以●392號色鉛筆加重眼眶深色部位,顏色都要自然一些。

STEP 10

貓咪的灰色部位毛髮，用 ●330號色鉛筆來進行著色，再以●329號色鉛筆去刻畫貓咪臉上的鼻子、嘴巴，以及牠的手指頭。

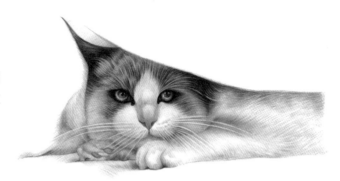

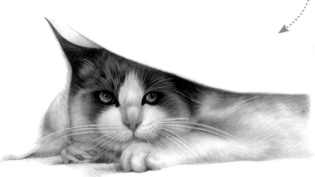

STEP 11

用●383號色鉛筆給灰色部位再次著色，同時用●329號色鉛筆給臉部和身體上的灰色毛髮進行刻畫，都完成之後，再用●327號色鉛筆加深貓咪鼻孔的色調。

STEP 12

利用●399給貓咪腳趾的毛髮進行繪製，同時加深白色布料下的陰影，然後再用●387加深貓咪眼睛上方毛髮的顏色；最後，運用●329刻畫出貓咪鬍鬚的根部斑點。

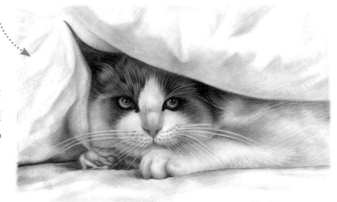

摺耳基因缺陷的哀愁與美麗

蘇格蘭摺耳貓

● 399黑色	● 396灰色	○ 304淺黃	● 330肉色	● 309中黃	● 316紅橙
● 383土黃	● 376褐色	● 387黃褐			

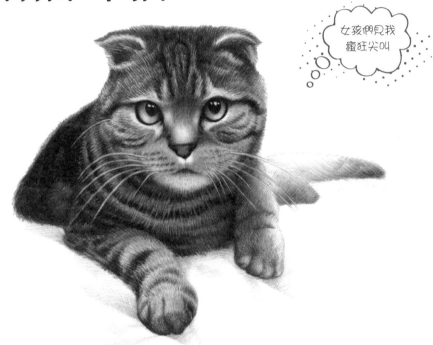

女孩們見我瘋狂尖叫

 對陌生新環境的適應力極高，擅長與家中其它的寵物們和睦共處一室。

 有著最適合賣萌的渾圓外型，豐滿的腳掌，眨著一對圓圓的無辜眼睛。

 基因突變缺陷，易造成各種病痛，動物保護組織已呼籲不要再刻意繁殖。

STEP 1

首先，仔細觀察貓咪的動態和身體結構，取
●399號色鉛筆，利用直線，簡單繪製出貓咪
的身體輪廓，並以十字線決定五官的位置。

STEP 2

用橡皮擦在第一步驟的直線上，將身體的輪廓
線給擦淡，並注意輪廓線的準確度；然後用
●399號色鉛筆將線條修飾圓潤。

STEP 3

將第二步驟完成的線稿，用橡皮擦擦淡，並且
用●399號色鉛筆以短短的線條筆觸方式排列
畫出貓咪的身體輪廓，注意筆觸勿過重。

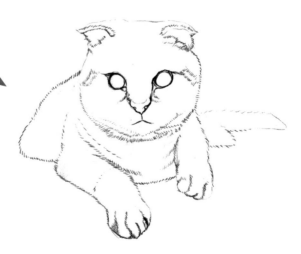

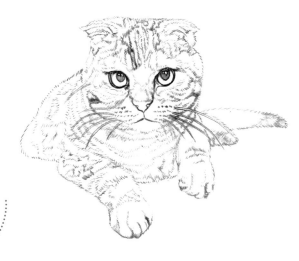

STEP 4

以●399號色鉛筆刻畫出貓咪五官，接下來用
不同的線條去繪製貓身各別部位毛髮所生長的
走向，筆觸要自然、生動。

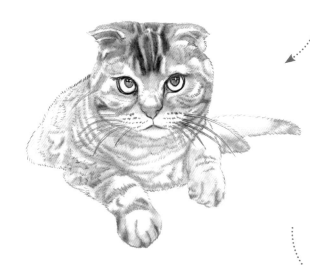

STEP 5

用●399號色鉛筆給貓咪頭部上方的毛髮顏色
進行加深，再用棉花棒對著貓咪全身的暗部和
灰色部位進行擦拭與調整。

STEP 6

以●399號色鉛筆，刻畫出整隻貓全身的毛髮
走向，與嘴巴部位的深色陰影，同時，我們亦
簡單地繪製出鬍鬚根部的斑點。

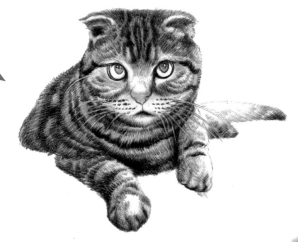

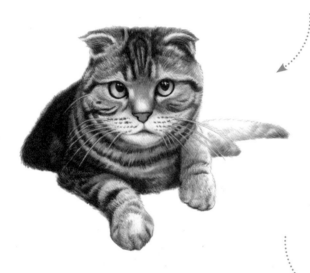

STEP 7

細緻的刻畫出貓咪眼珠的明暗關係，用●399
號色鉛筆同時描繪鼻子的暗部輪廓，接下來，
再加深貓咪身上的深色毛髮，使得貓咪整體的
明暗關係能夠被凸顯出來。

STEP 8

用●396號色鉛筆刻畫出貓兒灰色毛髮的走
向，同時再以●304號色鉛筆給眼珠著底色，
然後再用●330號色鉛筆將鼻子著層色。

STEP 9

分別用●309號色鉛筆和●316號色鉛筆，從
眼珠暗部向灰色部位，進行由深到淺的漸層著
色，然後再用●316刻畫出貓咪的鼻子。

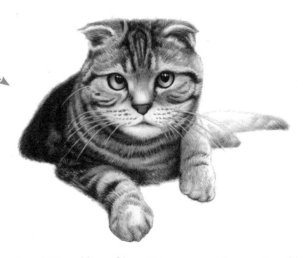

STEP 10

用 ●383號色鉛筆給貓咪全身毛髮進行著色，筆觸要隨毛髮生長方向進行，同樣留出亮部區域的毛髮，著色時力道放輕，顏色勿過重。

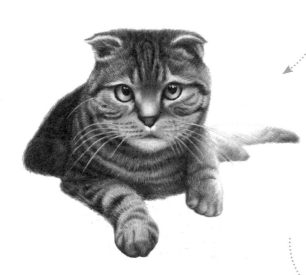

STEP 11

將貓兒的深色毛髮以 ●376號色鉛筆加色，使毛髮色彩層次增強，同樣留出亮部毛髮區域。

STEP 12

分別用 ●383和 ●387對貓咪的深色和灰色部位進行毛髮描繪，同時使用 ●330從貓咪的深色毛髮向淺色毛髮漸層著色，留下亮光部位。再用 ●316對胸部和前肢毛髮進行簡單處理。

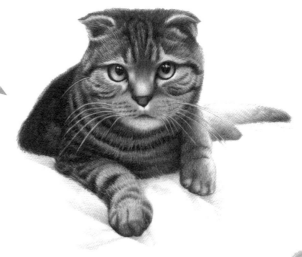

CAT 7

一雙藍寶石眼珠搭配白手套

| 399黑色 | 396灰色 | 354淺藍 | 330肉色 | 347天藍 | 333紅紫 |

383土黃

伯曼貓

天生愛乾淨
的小貓兒

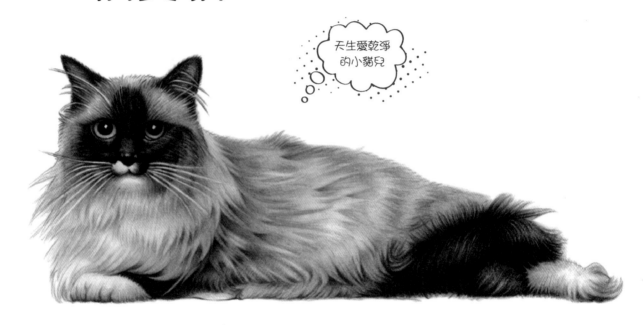

 在新環境中感覺到安全，便會開始大方流露其甜美又善良的個性。

 具有波斯貓的體型，以及暹羅貓的斑點，且特徵也狀似布偶貓。

 全身上下由一襲銀白色的長毛覆蓋，賞心悅目，不熱衷跳躍及攀爬。

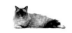

STEP 1

用 ●399號色鉛筆，通過直線簡單的
繪製出貓咪的大體輪廓，並透過十字
線表示出五官的大概位置；過程仔細
觀察貓咪的動態和身體結構。

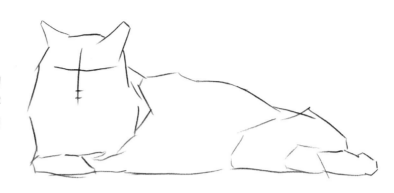

STEP 2

在前面步驟的直線基礎上，將身體的
輪廓線以橡皮擦擦淡。再以 ●399號
色鉛筆將線條畫得圓潤一些；輪廓線
精確度則要特別留意。

STEP 3

上一步驟的線稿完成後，以橡皮擦擦
淡，然後拿 ●399號色鉛筆用短短的
線條筆觸方式排列，畫出貓咪的身體
輪廓，筆觸輕柔即可。

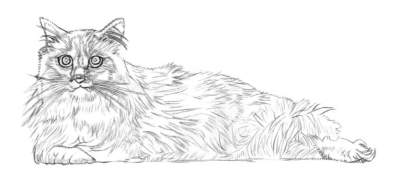

➤ STEP 4

採用 ●399號色鉛筆，去勾勒貓咪的五官，接著以不同線條，來刻畫貓咪身體各部位毛髮的生長走向，筆觸需注意保持真實自然的感覺。

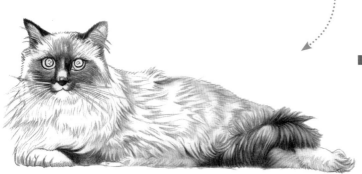

➤ STEP 5

用 ●399號色鉛筆，來進行貓咪深色部位的繪製，再運用 ●396號色鉛筆去刻畫貓咪身體毛髮的基本層次感，顏色不宜太深，有感覺即可。

➤ STEP 6

用 ●399號色鉛筆給貓咪的深色毛髮加深，加深的同時，注意毛髮的走向和層次，同時再淡淡的給脖子下方的毛髮陰影深色部位著色。

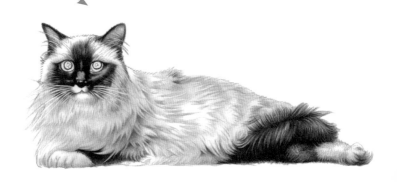

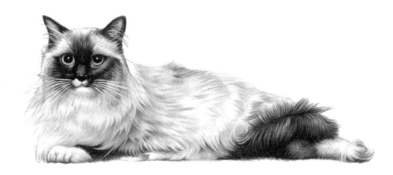

STEP 7

用 ● 354號色鉛筆給眼珠著層底色，
同時輕輕地將貓咪耳朵、鼻樑周圍、
腿部周圍的深色毛髮著色。

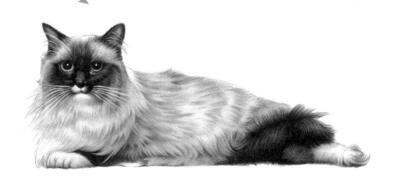

STEP 8

貓咪的頭部和身體區域，用 ● 330號
色鉛筆著上一層色，並且小心地留出
亮部毛髮的區域。

STEP 9

先用 ● 347加深貓眼中的深色部位，
再用 ● 333對耳朵、眼睛和腿部毛髮
進行刻畫。最後以 ● 383號色鉛筆給
頭部和身體的灰色毛髮著上色。

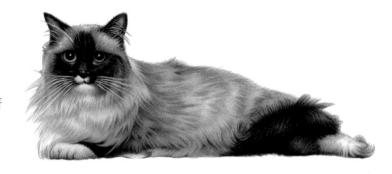

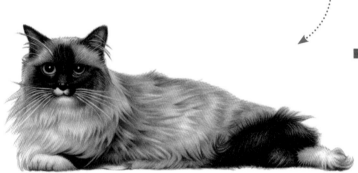

▶ STEP 10

此步驟中,要運用●330號色鉛筆,再次為貓咪頭部和身體上的毛髮著色,為的是突出毛髮的層次。

▶ STEP 11

用●383號色鉛筆淡淡的為貓咪頭部下方的毛髮著色,同時用●399號色鉛筆,再次給貓咪脖子下方和身子上面的毛髮的陰影處進行加深,顏色不需太深。最後再以橡皮擦輕輕地為貓咪亮部的毛髮進行提亮。

CAT
8

赫赫有名的漫畫角色加菲貓

異國短毛貓

● 399黑色　● 396灰色　● 387黃褐　● 330肉色　● 383土黃　● 329桃紅

309中黃　395淺灰

塌塌鼻
憨厚先生

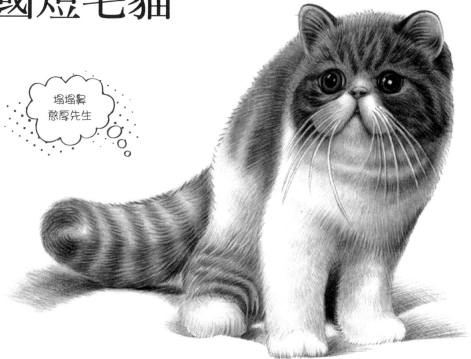

 扁扁的臉是其最大特徵，此種貓兒可以經混血，具備各種各樣的花色。

 淚腺頗發達，容易囤積眼屎在眼角位置，建議飼主每日清理一次。

 安靜的貓，很少發出喵喵叫聲，但實際上並不喜歡孤獨，需要多多關懷。

STEP 1

仔細觀察貓咪身體的結構，以●399號色鉛筆，通過直線的描繪，簡單繪製出貓兒的大致輪廓，並透過十字線來勾勒出五官大約位置。

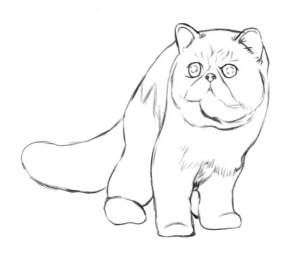

STEP 2

在第一步直線的基礎上，用橡皮擦將身體的輪廓線擦淡。接下來用●399號色鉛筆，將線條改造得更圓滑，同時注意輪廓線的準確性。

STEP 3

將上一步的線稿用橡皮擦擦淡，然後用●399號色鉛筆以短短的線條方式排列，描繪出貓咪的細緻身體輪廓，而筆觸不宜重。

STEP 4

運用 ●399號色鉛筆刻畫出貓咪五官，然後用不同的線條來繪製貓咪身體各部位毛髮所生長的走向，筆觸宜盡可能地自然一些。

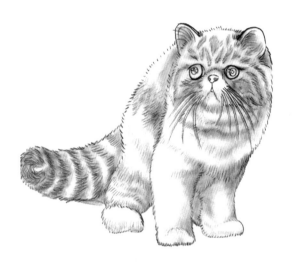

STEP 5

貓咪的暗部毛髮，用 ●399號色鉛筆著層色，然後用棉花棒進行塗擦，使毛髮的暗部和灰色出現自然漸層，留下亮部毛髮區域。

STEP 6

用 ●399號色鉛筆，細膩地刻畫出貓咪眼珠子的明暗關係，然後，再對貓咪的深色毛髮進行加深。同時也運用 ●396號色鉛筆，簡單地來描繪下貓兒的灰色毛髮。

STEP 7

用●387號色鉛筆替貓咪的眼珠著一層底色，然後用●330號色鉛筆，對貓兒的暗部和灰色部位進行著色，留下亮部毛髮區域。

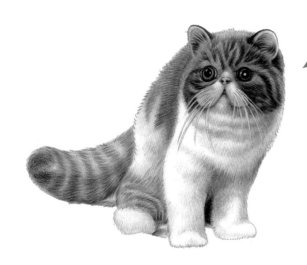

STEP 8

貓咪的頭部、身體和尾巴先用●383號色鉛筆著色，描繪尾巴時，注意要畫出尾巴明暗交界線，交界線以下，顏色相對較深些。

STEP 9

用●387號色鉛筆給貓咪的深色毛髮區域加深，筆觸要生動自然，同時用●329號色鉛筆刻畫下貓咪的耳朵、眼睛、鼻子和嘴巴。

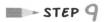
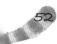

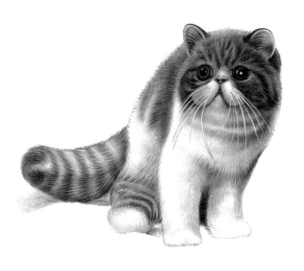

STEP 10

在這一步驟中,我們以 ● 309號的色鉛筆,為貓兒全身深色部位的毛髮進行加色,這將使得貓咪的顏色更加地生動且活潑。

STEP 11

接著,我們運用 ● 396號色鉛筆細緻地描繪下白色毛髮中的深色部位,同時亦簡單地替貓咪再畫下一些陰影,顯得立體。

STEP 12

利用 ● 395號色鉛筆,進行貓咪白色毛髮灰色部位的刻畫,並且以 ● 383號的色鉛筆給貓咪尾巴明暗交界線以下進行著色,最後用 ● 399號色鉛筆再一次加深陰影區域。

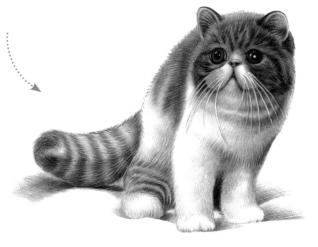

CAT
9

身披虎紋散發出王者風範

●	●	●	●	●	●
399黑色	396灰色	330肉色	383土黃	395淺灰	309中黃

●	●
329桃紅	347天藍

虎斑貓

露肚子翻滾
四腳朝天

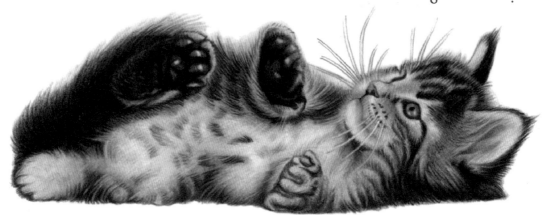

 並非一個單獨的貓品種，虎斑花紋會出現在不同品種的貓咪身上。

 虎斑貓的共同特徵，即是在牠們的前額上方有一個字母「M」型的標記。

 野生的虎斑貓，對人類有一定的警戒性，須透過相處，才能卸下其防衛心。

STEP 1

細細觀察貓咪的動態和身體結構，取用●399號色鉛筆，以直線繪製出整隻貓咪的簡單輪廓，並且透過十字線來表示出五官的大概位置。

STEP 2

將上一步的線稿擦去，但要留下淡淡的痕跡，然後以小段線條排列，畫出貓咪的輪廓，再同樣用小線條排列，勾出貓咪身體上的大概結構。

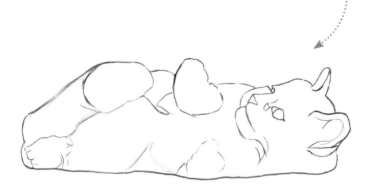

STEP 3

將上一步的線稿用橡皮擦擦淡，然後筆觸不宜過重，用●399號色鉛筆以短短的筆觸來做排列，進一步描繪出貓咪的身體輪廓。

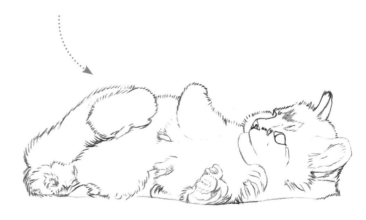

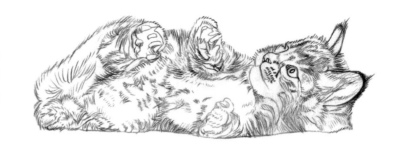

STEP 4

運用 ●399號色鉛筆，刻畫出貓兒的五官，接著用不同的線條來繪製貓咪身體各部位毛髮不同的生長走向，而筆觸要保持自然真實感。

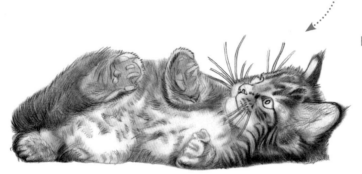

STEP 5

首先用 ●399號色鉛筆勾勒出貓咪的暗部毛髮，接下來再用 ●396號的色鉛筆，去畫出貓咪的灰色毛髮，最後用棉花棒進行漸層修飾。

STEP 6

用 ●399號色鉛筆給貓咪的暗部毛髮加深，注意每次著色時顏色不須要太重，最終的色彩效果，都是需要藉由多次重複著色來完成的。

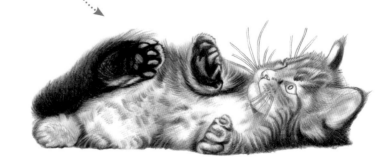

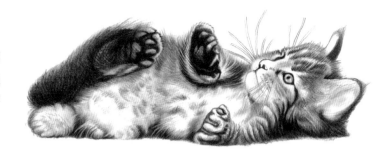

STEP 7

再次用 ● 399號色鉛筆給貓咪的暗部
毛髮進行加深，加深的同時也要體現
出毛髮的走向和虛實變化，然後再將
貓咪眼睛、鼻子的暗處也加深。

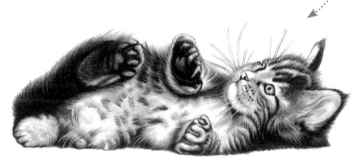

STEP 8

貓咪全身的深色毛髮都用 ● 399號色
鉛筆加深，筆觸生動些，同時也要襯
托出淺色部位的毛髮，再簡單的刻畫
出貓咪鬍鬚根部的斑點。

STEP 9

好好運用 ● 330號色鉛筆，描繪貓咪
的鼻子、腳趾、耳部等地方的毛髮，
並且進行適當的著色。

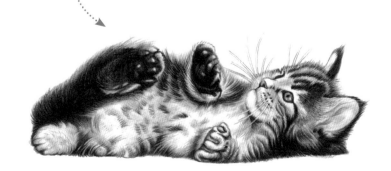

STEP 10

用 ●383號色鉛筆，進行頭部、腳部、肚子周圍毛髮的著色，顏色不需太深。同時以 ●395號色鉛筆繪製下貓咪眼珠的暗部和灰色。

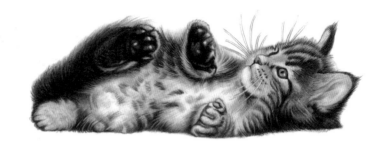

STEP 11

再一次利用 ●309號色鉛筆替貓咪的頭部、腳部、肚子周圍毛髮進行不同程度的著色；色彩要富虛實變化。

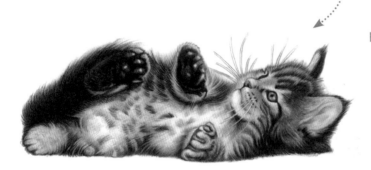

STEP 12

貓咪腳掌和部分肚子，用 ●330進行著色，耳朵和眼睛周圍亦淡淡著色，然後，再用 ●329給耳朵及耳朵周圍進行刻畫，最後用 ●347為貓咪腳掌和頭部下方毛髮進行著色。

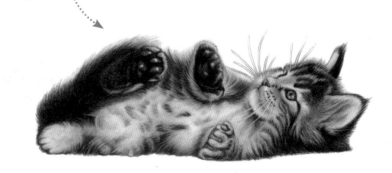

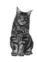

小鳥般的
啾啾輕叫～

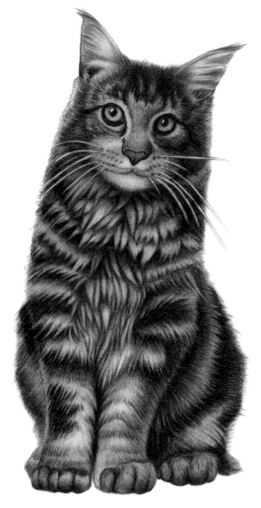

貓界大隻佬毛茸茸巨無霸

緬因貓

● 399黑色　● 396灰色　○ 309中黃　● 330肉色　● 314黃橙

● 329桃紅　● 321大紅

獨一無二的龐大體型，讓牠們因此而獲得了「溫柔的巨人」這個可愛的稱號。

此貓聰穎、機伶，能夠以前掌撿拾物品、轉動門把、開水龍頭、沖馬桶……等等。

性格主動，活潑，隨和，配合度偏高，在貓咪家族裡屬於一種特別容易訓練的貓種。

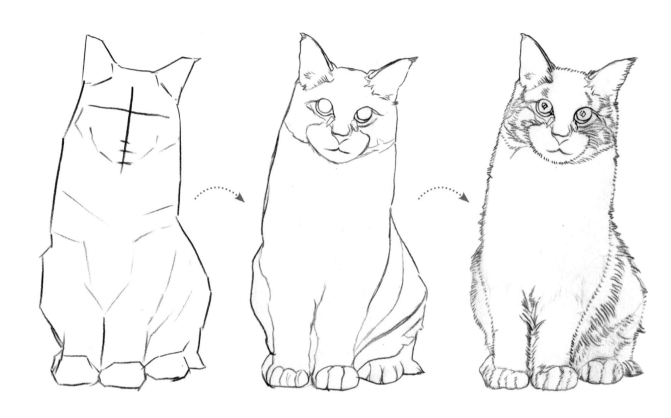

◗ STEP 1

第一步是觀察貓咪的動態和身體結構，接著以●399號色鉛筆，透過直線簡單繪製貓兒大體上的輪廓，並透過十字線來標示五官位置。

◗ STEP 2

用橡皮擦在第二步驟的直線基礎上將身體輪廓線擦淡，接下來，以●399號色鉛筆將線條畫得更圓潤；同時，小心注意輪廓線的精準性。

◗ STEP 3

將上一步的線稿用橡皮擦來擦淡，然後運用●399號色鉛筆以短短的線條排列，畫出貓咪的身體輪廓，筆觸方面皆不宜施力過重。

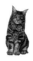

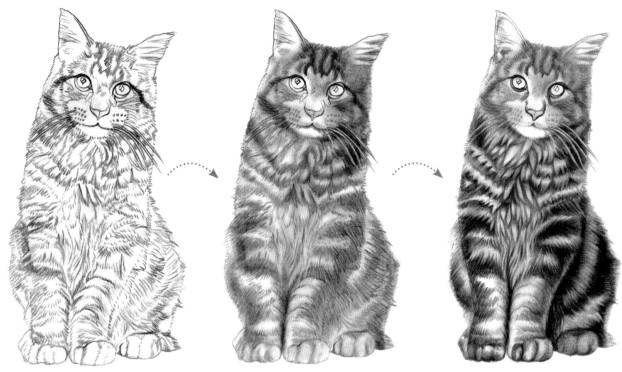

✏ ► STEP 4

運用 ●399號色鉛筆來刻畫貓咪五官，接著再以不同的線條刻畫貓咪身體各部位的毛髮不同走向，其筆觸應該生動且自然逼真為佳。

✏ ► STEP 5

用 ●399號色鉛筆給暗部毛髮著色，然後用 ●396號的色鉛筆進行貓咪灰色部位的著色，最後再用棉花棒進行修飾，使毛髮的暗部和灰色部位顏色呈自然漸層。

✏ ► STEP 6

貓咪的深色毛髮和陰影處用 ●399號色鉛筆進行加深，使貓咪的毛髮有初步層次感，同時也要細緻表達毛髮生長規律，再簡單地刻畫下貓咪眼睛的深色部位。

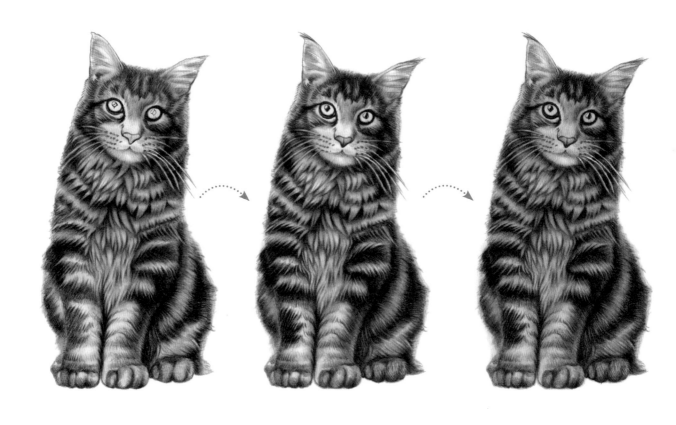

STEP 7

運用 ●399號色鉛筆，再次細緻地刻畫下貓咪的深色毛髮和深色陰影。同時也描繪眼睛的深色部位，過程中要注意顏色的漸層深淺變化，毛髮色盡量自然呈現。

STEP 8

利用 ●399號的黑色色鉛筆來刻畫下貓咪鬍鬚根部處的斑點，以及貓兒鼻子深色的輪廓線，同時也仔細勾勒出眼珠的深色之區域。

STEP 9

在此一步驟中，我們來進行貓咪眼珠的著色，以及貓咪全身毛髮的著色，這時候皆採用 ●309號色鉛筆，而須特別注意的是，亮部毛髮的顏色不需太重。

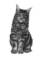

第十步驟裡面,我們再次以 ●309號色鉛筆加深貓咪眼珠中的色彩,並且同時間去加深貓咪身體各部位屬於深色的毛髮區塊。

用 ●330號色鉛筆給貓咪的耳朵、鼻子、嘴巴、和身體淺色部位等等地方,進行適當的著色。同時用 ●314號色鉛筆輕輕地下筆,加深眼珠的深色部位。

先用 ●329號色鉛筆,給耳朵、鼻子、眼睛、等部位進行著色,然後再用 ●321號色鉛筆給耳朵的深色部位加深,呈現自然漸層色。

CAT 11

頭大大臉圓圓的古錐肥仔

英國短毛貓

● 399黑色　● 396灰色　● 330肉色　○ 304淺黃　● 343群青　● 316紅橙

● 383土黃　● 319粉紅　○ 387黃褐

沉思時
歪歪小腦袋

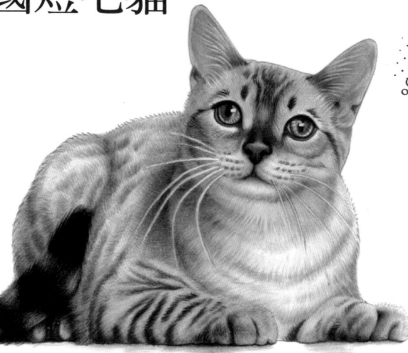

是吃苦耐勞的優良血統貓兒，能夠分別適應都市或者鄉村的生活環境。

脫毛情況較為嚴重，每天一次的順手梳理，在脫毛季節是相當必要的。

牠們是文靜的貓品種，很少會爬上冰箱或櫥櫃，通常都安份待在地面上。

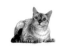

STEP 1

首先，仔細觀察貓咪的動態和身體結構，用
●399號色鉛筆，利用直線簡單地繪製出貓咪
的身體輪廓，並在貓咪臉上描繪一個十字線，
決定出其五官的大概位置。

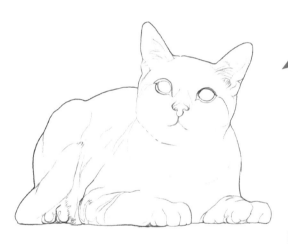

STEP 2

在直線的基礎輪廓上，用橡皮擦將身體的輪廓
線擦淡一些些，接著用小線條畫出貓咪的身體
輪廓，表現出短毛的特有質感。

STEP 3

將上一步的線稿，再以橡皮擦擦淡，然後接著
以●399號色鉛筆用短短線條筆觸方式排列，
畫出貓咪的身體輪廓，下筆不宜過重。

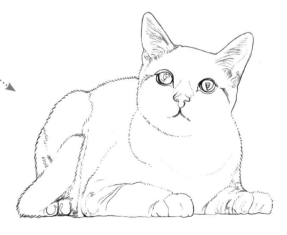

STEP 4

繼續以●399號色鉛筆刻畫出五官，然後用不同長短的線條刻畫出貓身毛髮生長的走向，盡可能地讓筆觸生動且自然一點。

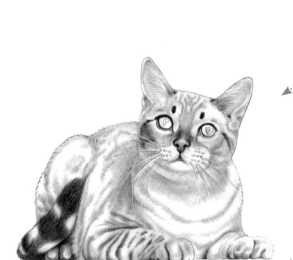

STEP 5

用●399號色鉛筆給貓咪的眼睛、鼻子和尾巴等等深色毛髮區域進行著色，然後再用●396號色鉛筆細緻地刻畫下貓咪全身的灰色毛髮。

STEP 6

用●399號色鉛筆細緻地刻畫出貓咪的眼珠，同時再加深鼻子和尾巴等部位的毛髮色彩。

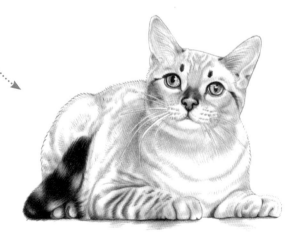

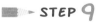 **STEP 7**

先用 ●399號色鉛筆對貓咪頭頂、尾巴和四肢的深色毛髮進行刻畫,然後用 ●396號色鉛筆細緻地刻畫出貓咪身體的灰色部位。

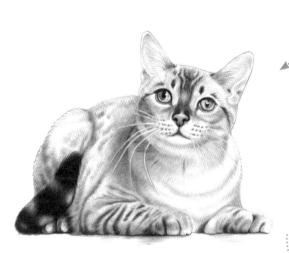

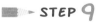 **STEP 8**

用 ●396號色鉛筆刻畫貓咪灰色部位的毛髮,同時,簡單地刻畫出貓咪身體各部位的斑紋,及貓咪鬍鬚根部的斑點。

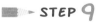 **STEP 9**

先以 ●330給貓咪耳朵、鼻子和嘴巴周圍簡單地著色,再用 ●304給貓咪眼睛著層底色,最後,用 ●343加深貓咪眼睛深色部位,再利用 ●316簡單地添加色彩。

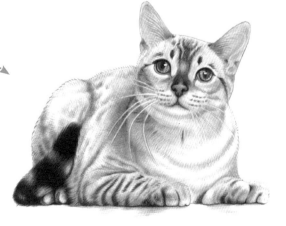

STEP 10

先用●330色鉛筆給貓咪添加一層色，然後以
●383色鉛筆給部分深色毛髮和貓斑紋處進行
著色，最後用●316色鉛筆刻畫出貓咪眼睛、
鼻子、腳趾等部位的顏色。

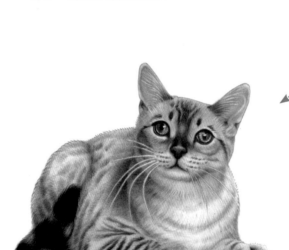

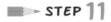 ## STEP 11

用●319號色鉛筆簡單地給貓咪身上的斑紋處
著色，並且對貓咪耳朵進行細緻的描繪。

STEP 12

利用●387號色鉛筆給貓咪頭部、腿部、腳掌
等深色毛髮處進行上色，並且在最後一步加深
斑紋和部分陰影處的相關色調。

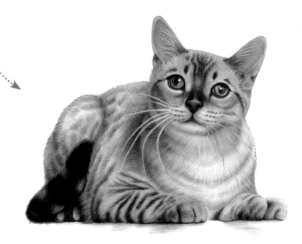

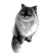

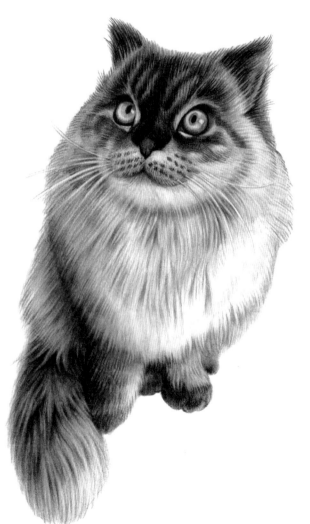

深深依戀
主人與孩子們

CAT
12

肌肉發達貓體結實的運動員

西伯利亞森林貓

● 399黑色　　● 396灰色　　● 395淺灰　　● 354淺藍　　● 330肉色

● 392熟褐　　● 383土黃

外觀上與緬因貓、挪威森林貓相當雷同，最能區別的方法是其貓毛更密、更短。

在牠們的頸部周圍，有一圈厚厚的毛領子，當冬季來臨之時，便可以抵抗嚴寒。

是體型魁梧的大型貓貓，雖然名聲早已經廣布全世界，但數量卻非常稀少有限。

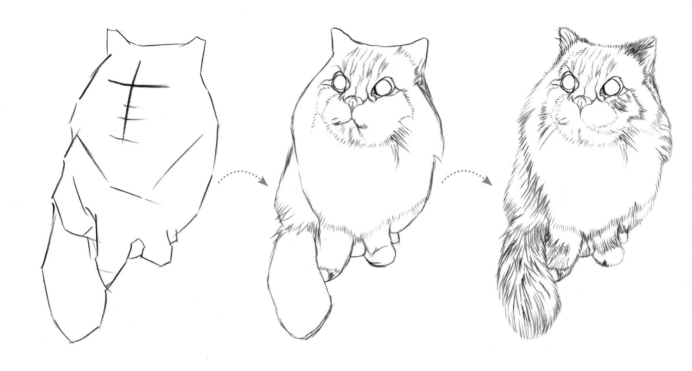

➤ STEP 1

在第一個步驟中，首先採用 ●399號的黑色色鉛筆，並通過直線描繪的方式，簡單地大致勾勒出整隻貓咪的身體輪廓，並藉由臉上的十字線，來表示出小貓兒五官的大概位置；在此過程中，最重要的是仔細去觀察貓咪的動態，以及身體結構。

➤ STEP 2

繪者倚賴著上一步驟所描繪出的直線基礎，接著再利用橡皮擦，將身體的輪廓線給稍稍擦淡，留下一絲絲痕跡即可。然後拿出 ●399號黑色的色鉛筆，在注意輪廓線的精準度之下，將整隻貓身的輪廓線條，慢慢地去加以調整，使其變得更加圓潤。

➤ STEP 3

來到了第三步驟，我們再次將上一步的線稿，利用橡皮擦擦淡，接著便用 ●399號黑色色鉛筆，以短短的線條作為排列，用一種慢慢勾勒的方式，漸漸畫出完整貓兒的身體輪廓，而值得注意的是，筆觸需稍淡，下手時，需盡量輕柔一些。

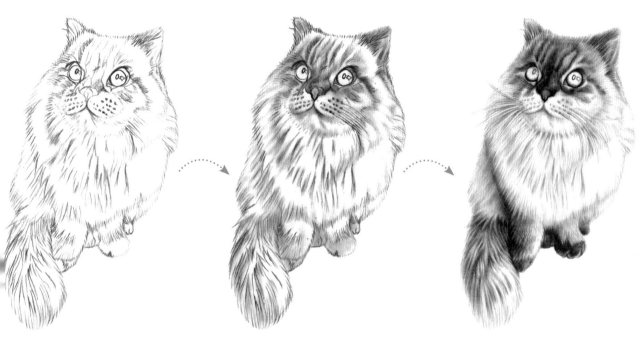

► STEP 4

貓咪的整體輪廓底定之後，緊接著我們繼續利用●399號黑色色鉛筆，來細膩刻畫下西伯利亞森林貓的靈動五官，然後，再運用不同長度的線條，刻畫出這一隻貓咪身體各個部位毛髮生長所呈現出的走向，筆觸宜生動。

► STEP 5

第五步驟相當地關鍵，我們首先用●399號黑色色鉛筆簡單地替暗部毛髮著上一層色，接著再用●396號灰色色鉛筆，給貓咪身上的灰色部位進行適當著色，最後，我們要用棉花棒來修飾，輕輕地擦拭、塗抹，這可以讓貓兒毛髮的暗部和灰色顏色呈現出美麗的漸層感。

► STEP 6

第六步驟裡，我們首先運用●399號色鉛筆，給貓咪的頭部、腳部和尾部……等等部位的深色毛髮，進行一輪著色，接下來，我們再利用●396號色鉛筆，去細細地刻畫下貓咪身體中的灰色部位；此時，切記要表現出貓毛髮的層次與規律。

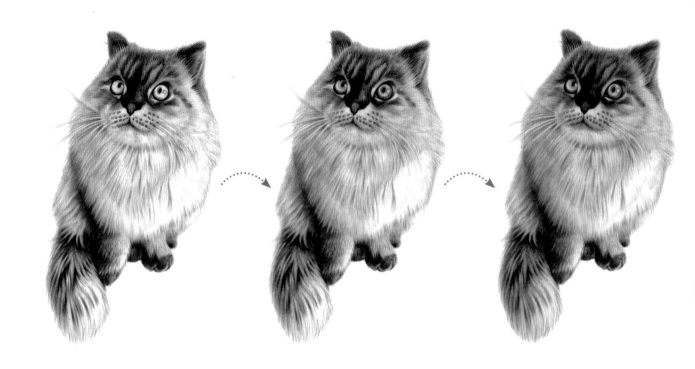

▰▱▹ STEP 7

再次使用●399號黑色的色鉛筆，來加深貓咪全身深色毛髮區域和陰影區域，使貓咪的毛髮更加富有層次感，也更加地栩栩如生躍然紙上，同時，使用●396號色鉛筆對著貓咪灰色部位的毛髮，來進行更細緻的繪製。

▰▱▹ STEP 8

在這一個步驟中，我們要以●395號色鉛筆，針對貓咪灰色毛髮部位，來進行細緻的描繪，為的是可以把貓咪整體明暗關係更明確地表達出來，同時，也運用●354號色鉛筆，對貓咪眼球灰色的部位進行刻畫。

▰▱▹ STEP 9

第九個步驟裡面，森林貓咪整體的暗部，以及灰色部位的毛髮，都利用●330號的肉色的色鉛筆，來著上一層底色，下筆時須留意顏色並不宜太重，以免色調會不夠自然，除此之外，繪者記得要留出亮部的毛髮區域。

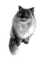

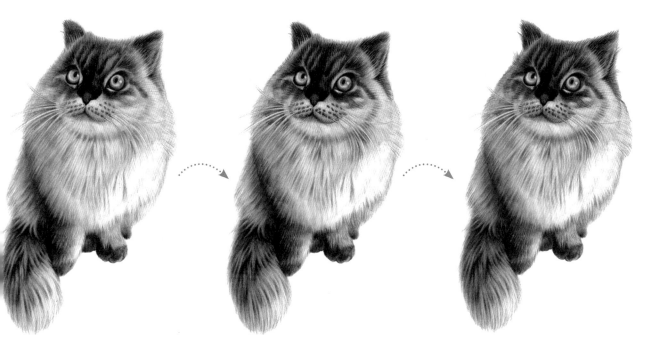

STEP 10

繪畫即將來到尾聲，繪者請從貓咪的深色毛髮處，向著灰色的區域，緩緩著上漸層色調，這邊使用的是 ● 330號的肉色彩色鉛筆，而繪者需要特別注意的地方為，下筆的時候，筆觸一定要隨著貓咪毛髮生長的方向進行。

STEP 11

倒數第二個步驟，我們先以 ● 392號的色鉛筆，給整隻貓咪的深色毛髮部位加深，接下來，我們再用 ● 392號的色鉛筆，替貓咪頭部下方的毛髮陰影之處，再次進行一輪簡單的刻畫，為的是讓畫面的層次感增強。

STEP 12

終於來到了收尾的時刻，請利用 ● 383號的色鉛筆，幫貓咪的頭部、身子左側、尾巴……等等部位，進行適當的著色，下筆輕輕地即可，並注意顏色不宜過濃。

高度擬人化的面部輪廓

阿比西尼亞貓

● 399黑色　● 396灰色　○ 330肉色　● 347天藍　● 383土黃　● 316紅橙

● 387黃褐　● 329桃紅

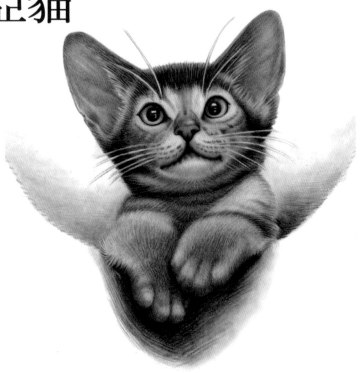

喜怒哀樂
都寫在臉上

 活躍好動、性格外向、獨立性強，是貓族中的天生攀岩好手。

 愛好玩樂、玩性堅強，幾乎像隻狗兒一樣，在坊間有「狗狗貓」的暱稱。

 通常懂得辨認人，在家庭中，會與對待牠最好的一位表現出深厚的感情。

STEP 1

仔細觀察貓咪身體的結構，以●399號色鉛筆，透過直線描繪，簡單地繪製出貓兒的大致輪廓，並透過十字線勾勒出五官大約位置。

STEP 2

在第一步直線的基礎上，在第二步驟裡面，我們用●399號色鉛筆將線條修飾圓潤，同時要特別去注意輪廓線的準確程度。

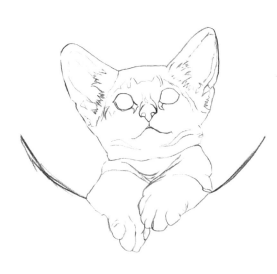

STEP 3

將上一步的線稿，用橡皮擦擦淡之後，再運用●399號色鉛筆以短短的線條筆觸，畫出貓兒的身體輪廓，此時下筆不要過重。

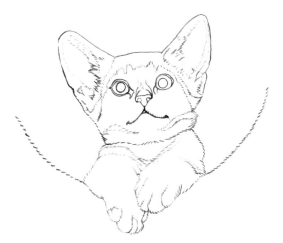

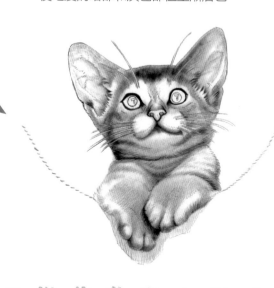

用●399號色鉛筆刻畫出貓咪的五官，並且要以不同長短的線條，來刻畫貓咪身體不同部位毛髮的生長走向，筆觸必須自然些。

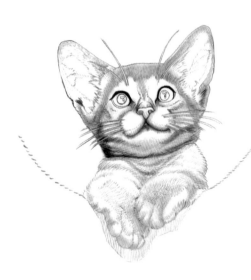

■■■►STEP 5

以●399號色鉛筆給部分暗部毛髮進行簡單的著色，接下來用●396號色鉛筆給貓咪的灰色部位進行著色，最後再利用棉花棒進行修飾，使毛髮的暗部和灰色部位呈漸層色。

■■■►STEP 6

貓咪的眼眶用●399號色鉛筆加深，深色毛髮和陰影處亦加深，下一步再以●396號色鉛筆對灰色毛髮的部位來進行刻畫。

STEP 7

用 ●399號色鉛筆，細緻地刻畫出貓咪眼睛、
鼻子、嘴巴的深色部位，同時，我們再給貓咪
身上深色部位的毛髮著上一層色。

STEP 8

用 ●399號色鉛筆再次對貓咪的深色毛髮進行
刻畫，刻畫的同時，也要能體現出淺色毛髮的
質感，同時用 ●399號色鉛筆刻畫出眼睛明暗
關係，並加深貓咪的陰影處。

STEP 9

用 ●330號的肉色色鉛筆，給貓咪全身的毛髮
著層底色，同時再以 ●347號色鉛筆輕輕地給
貓兒眼珠子的暗部著上一層色。

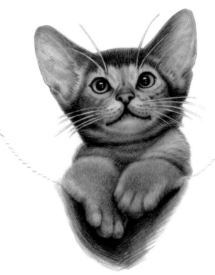

STEP 10

運用●383號色鉛筆，為貓咪全身的暗部毛髮和灰部毛髮都進行著色。

STEP 11

先以●316號的色鉛筆對貓咪的鼻子和全身的深色毛髮進行描繪，再運用●387號的色鉛筆將貓咪的深色毛髮再一次加深顏色。

STEP 12

貓咪的耳朵內部，則利用●329號色鉛筆進行細緻繪製，使得貓咪的耳朵更加富有肉感，除此之外，也簡單地刻畫下鼻子、嘴巴等地方，使貓咪的表情看起來更加地栩栩如生。

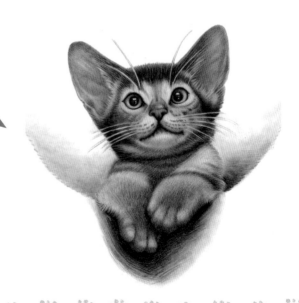

畫了眼線的天然呆萌表情

索馬利貓

誰想親吻
朕的左手

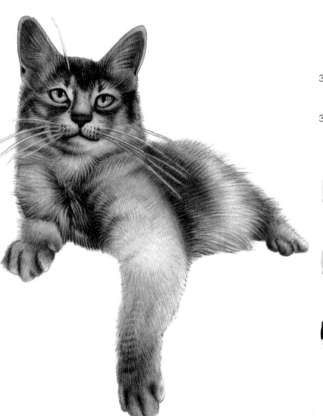

399黑色	396灰色	304淺黃	330肉色	383土黃	327棗紅

309中黃	318朱紅	387黃褐	329桃紅

憑藉著其尾巴及拱形的背部曲線,索馬利貓可以像猴子般橫行且不失去平衡。

梳理索馬利貓的毛時,要沿毛髮的生長方向,包括腹部在內的全身皮毛。

是一隻畏懼寒冷的貓兒,飼主若是選擇馴養此貓種,冬季應注重牠們的保暖工作。

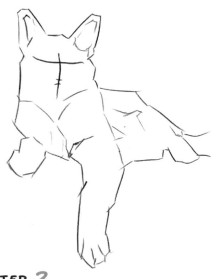

STEP 1

細細觀察貓咪的動態和身體結構，取用 ●399 號色鉛筆，以直線繪製出貓咪的簡單輪廓，並且透過十字線表示出五官的大概位置。

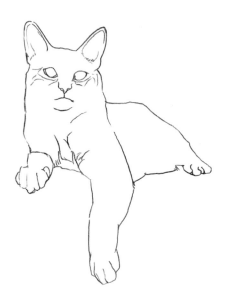

STEP 2

用橡皮擦在上一步直線的基礎，將身體的輪廓線給擦淡。然後用 ●399號黑色色鉛筆將線條修飾圓潤，同時要注意輪廓線的準確性。

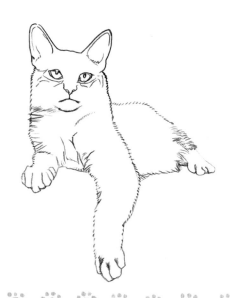

STEP 3

將上一步的線稿用橡皮擦擦淡，然後用 ●399 號色鉛筆以短短的線條筆觸方式排列，畫出一整隻貓咪的身體輪廓，下筆輕一些。

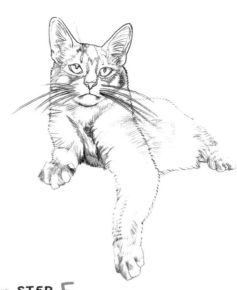

STEP 4

貓咪的五官以●399號色鉛筆細細描繪，接著
以不同長短的線條，刻畫出貓咪身體不同部位
的毛髮生長方向，請維持筆觸自然生動。

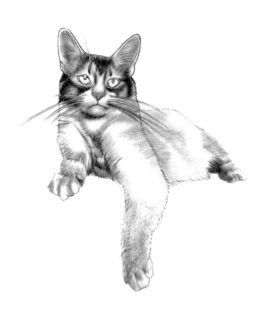

STEP 5

用●399號色鉛筆簡單的給部分暗部毛髮著
色，然後用●396號色鉛筆給貓咪的灰色部位
進行著色，最後用棉花棒修飾，使毛髮的暗部
和灰色部位顏色自然融合。

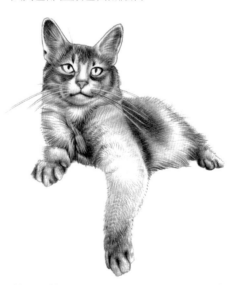

STEP 6

用●399號的黑色色鉛筆給貓咪全身深色毛髮
進行加深，同時也淡淡地刻畫出貓咪眼睛中的
深色區域，然後用●396號色鉛筆，輕輕刻畫
下貓咪的灰色部位的毛髮。

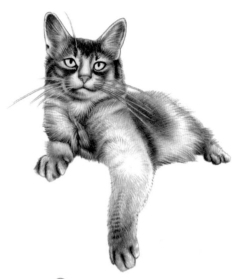

STEP 7

用 ●399號黑色色鉛筆給貓咪的深色毛髮的色彩進行加深，同時也加深眼睛的深色部位，注意毛髮的走向，刻畫深色部位毛髮時，也要注意襯托出淺色毛髮的感覺。

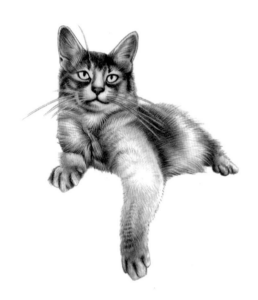

STEP 8

在此一步驟中，我們要運用 ●399號的黑色色鉛筆，來加深貓咪鼻子、嘴巴、脊背和後腳等等部位的毛髮顏色。

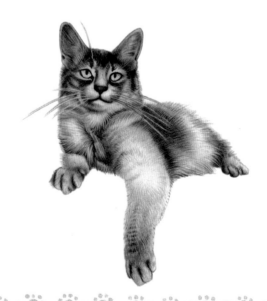

STEP 9

貓咪的眼珠，先用 ●304號的色鉛筆著底色，再將頭部和身體各部位著色，顏色淡淡即可。最後用 ●330號的色鉛筆，替貓咪耳朵、鼻子和眼角等等部位著色。

STEP 10

先用●383給貓咪的深色部位和灰色部位著層色，然後用●327加深貓咪耳朵邊緣和鼻子部分的色調，最後分別用◯309和●318刻畫出貓咪眼睛的明暗關係。

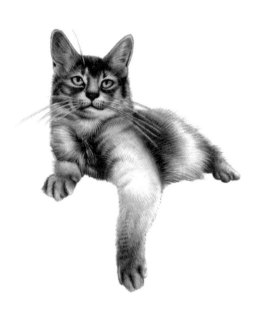

STEP 11

運用●399號的黑色色鉛筆來加深貓咪的深色毛髮，同時刻畫出貓咪鬍鬚根部的斑點，再用●387號色鉛筆在深色毛髮處進行著色，特別是貓咪的四肢和胸部等等位置。

STEP 12

最後一個步驟，用●330號色鉛筆給貓咪全身毛髮著色，筆觸要有規律，顏色不宜太重，然後再以●329號對貓咪的耳朵進行刻畫。

喜歡攀上又攀下的敏捷貓兒

399黑色　396灰色　330肉色　309中黃　316紅橙　318朱紅

329桃紅　327棗紅

東方貓

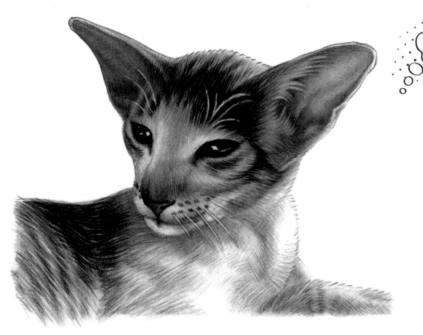

你盯著我
也看不穿我

🐱 天性就喜歡爬得高高的，會跳上傢俱或窗簾，來練習牠們攀爬的本領。

🐱 嘴巴尖長，大大的耳朵，呈現三角形狀，牠們充滿了一股東方神秘感。

🐱 愛好交際，對主人忠心耿耿，如果被冷落，有可能會吃醋、發脾氣。

STEP 1

第一步是觀察貓咪的動態和身體結構,接著以
●399號色鉛筆,透過直線簡單繪製貓兒的身
體輪廓,並透過十字線來標示五官大概位置。

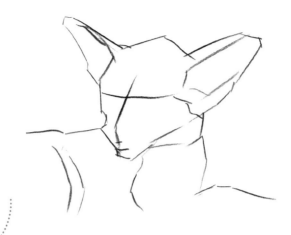

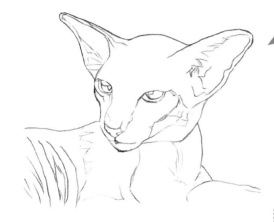

STEP 2

透過直線輪廓,我們用橡皮擦擦去線條,留下
淡淡的痕跡,在原有痕跡的基礎上,再細緻地
運用小線條,繪製出貓咪的整體輪廓。

STEP 3

首先將上一步的線稿再次擦淡,然後用●399
號色鉛筆以短短的線條排列方式,加上輕柔的
筆觸,慢慢地描繪出貓咪的身體輪廓。

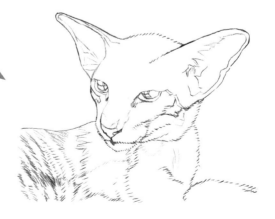

STEP 4

採用 ●399號色鉛筆，刻畫出貓咪五官，並且以不同線條，去勾勒出貓咪身體不同部位毛髮生長之方向，筆觸宜自然些、生動些。

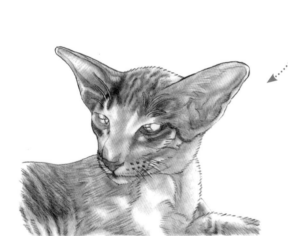

STEP 5

貓咪的暗部毛髮，以 ●399號色鉛筆簡單著色之後，用 ●396號的色鉛筆將貓咪的灰色部位進行著色，再用棉花棒進行修飾，讓毛髮中的暗部和灰色部位顏色看起來有漸層感。

STEP 6

用 ●399號黑色的色鉛筆給貓咪的深色毛髮處著色，筆觸要真實生動，然後利用 ●396號的色鉛筆刻畫出貓咪身上的灰色部位。

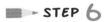

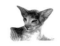

STEP 7

再次用 ●399對貓咪的深色毛髮進行繪製，筆
觸依然要生動、自然、有規律。同時刻畫鼻子
的明暗關係，再用 ●396刻畫貓咪的灰色部位
毛髮，描繪具虛實變化，突出淺色毛髮質感。

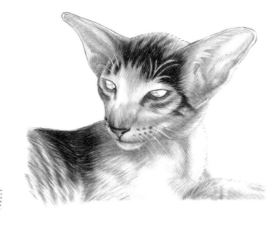

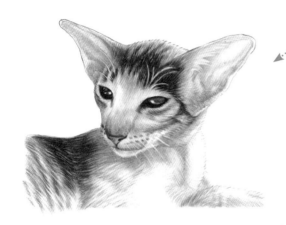

STEP 8

以 ●399號黑色的色鉛筆，輕輕地刻畫出貓咪
鬍鬚根部的斑點，接下來，我們再進一步細緻
地刻畫出貓咪眼睛中明與暗的關係。

STEP 9

妥善運用 ●330號的肉色色鉛筆，給貓咪全身
的暗部和灰部毛髮進行適當的著色。

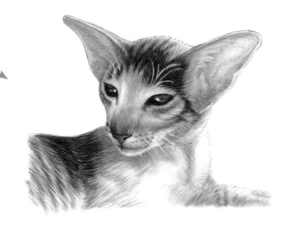

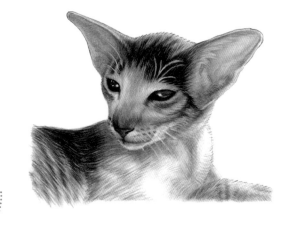

STEP 10

先用●309號色鉛筆，給貓咪頭部和脊部淡淡地著上層色，然後利用●383號的色鉛筆，從貓兒的暗部毛髮向灰部毛髮著上漸層色。

STEP 11

貓咪的頭部和脊部，先用●316號色鉛筆填補色彩，顏色不需太重，然後用●318號色鉛筆，再替貓咪的耳朵邊緣進行適當著色。

STEP 12

最後運用●329淡淡地替貓咪耳部和鼻樑周圍著層色，再以●327號色鉛筆給貓咪耳朵內部的深色區域加深，為了突出周圍的淺色毛髮。

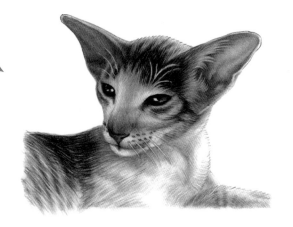

CAT 16

腳踏輕盈步伐的修長身影

俄羅斯藍貓

● 399黑色　● 396灰色　○ 304淺黃　● 361青綠　● 330肉色　● 329桃紅

● 343群青

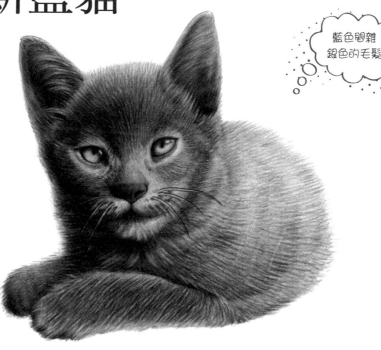

藍色間雜
銀色的毛髮

 屬於學習能力強的貓；能夠用貓掌來開門與開窗，也會伸手取拾小物品。

 保守、靦腆、膽子小，對陌生人容易感覺到害羞，較喜愛公寓居家生活。

 不喜歡噪音和喧鬧，因此可以算是一種適合安靜養老人士的寵物貓。

▶ STEP 1

首先，仔細觀察貓咪的動態和身體結構，用 ●399號色鉛筆，直線繪製出貓咪的輪廓，並描繪十字線，決定五官的大概位置。

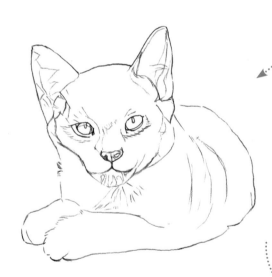

▶ STEP 2

在直線的基礎上，用橡皮擦將身體的輪廓線擦淡；接下來繼續用 ●399號色鉛筆將線條畫得更圓潤，同時也要注意輪廓線的準確度。

▶ STEP 3

將上一步的線稿用橡皮擦淡，然後用 ●399號的色鉛筆，配合短短的線條筆觸，整齊排列，畫出貓咪的身體輪廓，筆觸需輕。

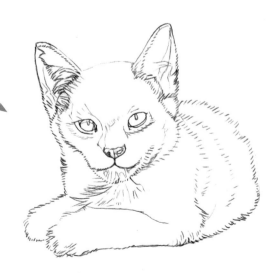

STEP 4

運用●399號色鉛筆勾勒出貓咪五官，接著，
用不同的線條，刻畫出貓咪身體不同部位毛髮
所生長的路線，此時筆觸宜自然。

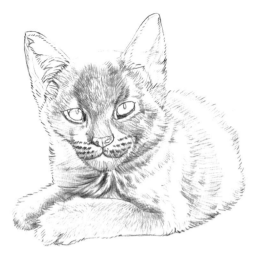

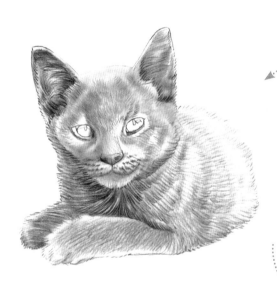

STEP 5

首先使用●399號色鉛筆，給暗部毛髮簡單上
色，然後以●396號色鉛筆給貓咪灰色部位著
色，最後用棉花棒進行修飾，使毛髮的暗部和
灰色部位顏色自然地融合。

STEP 6

運用●399號色鉛筆給貓咪的深色毛髮著色，
筆觸以生動自然為佳，然後用●396號色鉛筆
描繪出貓咪身體上的灰色部位。

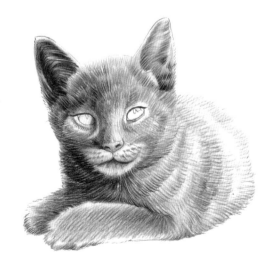

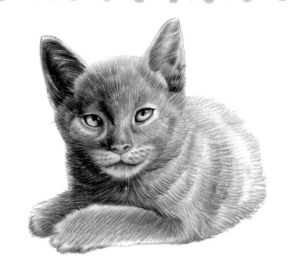

STEP 7

利用 ●399號的黑色色鉛筆，再一次加重貓咪的深色部位毛髮，接著，我們要再更細緻地去刻畫下貓咪的兩顆動人眼睛。

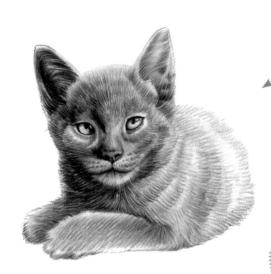

STEP 8

以 ●399號色鉛筆，根據不同部位毛髮深淺的需要，進行描繪，關鍵是要突出毛髮的質感，同時，也勾勒出貓兒的鼻子和嘴巴。

STEP 9

再一次將貓咪暗部的毛髮，以 ●399號的黑色色鉛筆著色，而上顏色的同時，亦更加細膩地刻畫出毛髮特殊的質感。

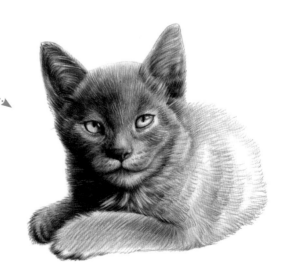

STEP 10

為了增強貓兒整體畫面的立體感，可以善加運用 ● 399號色鉛筆，再一次替貓咪身上的暗部與深色毛髮處著上另外一層顏色。

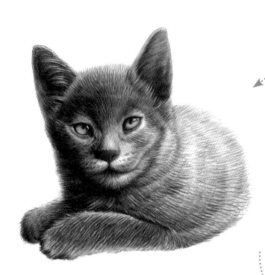

STEP 11

貓咪的眼睛先用 304號色鉛筆著上底色，再用 ● 361號色鉛筆，刻畫眼珠深色部位，最後分別用 ● 330號和 ● 329號的色鉛筆，為貓咪臉上的五官進行刻畫。

STEP 12

最後一個步驟，利用 ● 343號色鉛筆，從貓咪深色毛髮處，向淺色毛髮處著色，成為漸層。

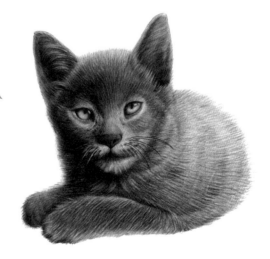

CAT
17

蝙蝠耳朵三角臉喵星人

德文帝王貓

399黑色	396灰色	330肉色	347天藍	316紅橙	383土黃
329桃紅	318朱紅	387黃褐			

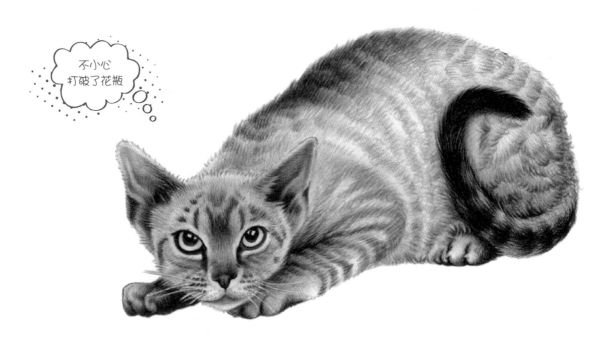

不小心
打破了花瓶

 性格熱情,愛好攀談,且帝王貓的聲音柔弱清脆,並不算太擾人。

 脫毛情況極輕微,貓毛易於打理,適合對貓毛有過敏現象的人飼養。

 開心時,帝王貓會像狗狗一般搖擺尾巴,是隻頑皮又活潑的家庭貓。

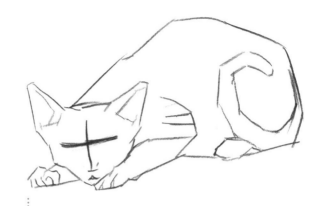

STEP 1

用 ●399號色鉛筆，透過直線，簡單繪製貓咪的大體輪廓，並透過十字線表示出五官的大概位置；過程仔細觀察貓的動態和身體結構。

STEP 2

在前面步驟的直線基礎上，將身體的輪廓線以橡皮擦擦淡。再以 ●399號色鉛筆將線條畫得圓潤一些；特別注意輪廓線的準確度。

STEP 3

將上一步的線稿用橡皮擦擦淡，再取出 ●399號色鉛筆，以小線條的方式做排列，畫出貓咪的身體輪廓；此時筆觸不宜過重。

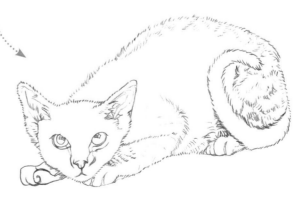

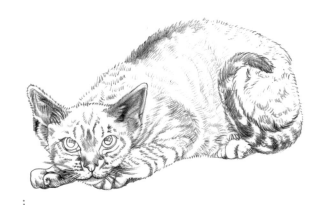

STEP 4

繼續用 ● 399號色來刻畫貓咪的五官,以相異的線條,描繪出貓咪身體上不同部位毛髮的生長,筆觸盡可能地自然,才會生動。

STEP 5

以 ● 399號色鉛筆簡單地將部分暗部毛髮著色,並且以 ● 396號色鉛筆給貓咪的灰色部位進行著色,最後用棉花棒修飾,使毛髮的暗部和灰色部位顏色自然地成為漸層。

STEP 6

利用 ● 399號黑色色鉛筆,給貓咪的深色毛髮進行著色,並且再一次使用 ● 396號色鉛筆,刻畫下貓咪的灰色部位毛髮。

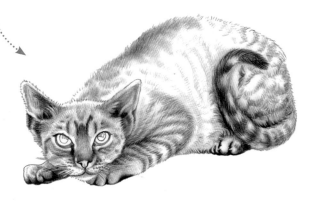

STEP 7

使用●399號黑色色鉛筆,來加重貓咪深色的部位毛髮的色彩,同時我們也細緻刻畫出貓兒尾巴上深色毛髮的生長規律。

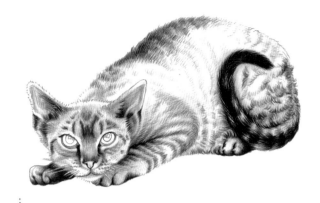

STEP 8

更細緻地利用●399號色鉛筆,去刻畫出貓咪眼睛的明暗關係,同時也仔細描繪下那貓咪的鼻子和牠鬍鬚根部的斑點。

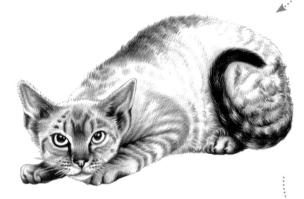

STEP 9

運用●330號色鉛筆,在貓咪的全身上下都著一層色,且留出淺色毛髮的區域。

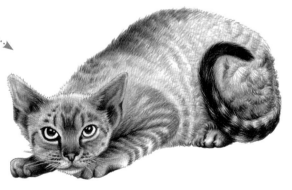

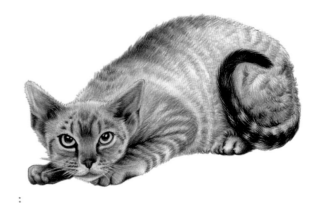

STEP 10

先用 ●347號色鉛筆，從貓咪眼睛的深色部位，向淺色部位淡淡的著上一層色。接著再用 ●316號色鉛筆刻畫下鼻子。

STEP 11

給貓咪用 ●383號的色鉛筆淡淡地著層色，接下來，運用 ●329號的色鉛筆，將耳朵內部也著上一層淡淡的色彩。

STEP 12

首先用 ●347，從貓咪眼睛深色部位開始，向淺色部位淡淡的著上色。再用 ●318，刻畫出貓咪的耳朵、眼睛、腳趾和尾巴。最後，運用 ●387來加深貓咪脊背的深色毛髮。

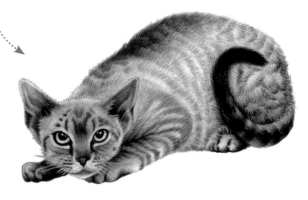

CAT
18

貓中帥王子機智愛打架

暹羅貓

隨溫度轉換
的毛色

399黑色	396灰色	347天藍	330肉色	383土黃	316紅橙

329桃紅	327棗紅	387黃褐

 聲音沙啞；當牠吃醋時，會粗聲地嚎叫；當牠
想示好時，則是會四腳朝天地躺著。

 性情有較敏感和情緒化的傾向，主人切勿冷落
牠們，否則牠們也許會感到鬱鬱寡歡。

 忠心耿耿、感情豐富，喜歡與人們相伴，甚至
可用皮帶拴著脖子一起牽出門散步。

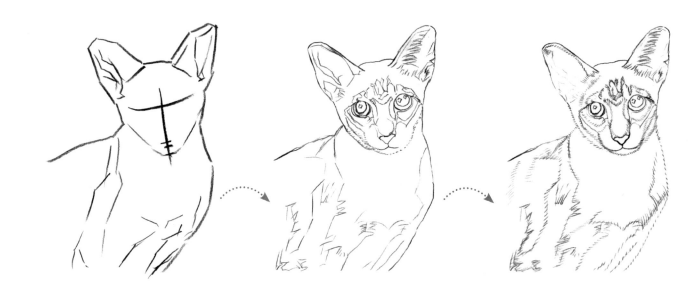

STEP 1

別急著下筆，首先仔細觀察
暹羅貓咪身體的結構，再以
●399號的黑色色鉛筆，並
透過直線線條的描繪，簡單
地去繪製出貓兒的大致身體
輪廓，除此之外，利用貓臉
上的十字線，來謹慎勾勒出
貓咪五官的大約位置。

STEP 2

此一步驟裡面，請繪者要特
別注意輪廓線的準確程度，
接著，在第一步直線的基礎
上，利用橡皮擦，將貓咪的
身體輪廓線給擦得淡一些。
並且再次利用●399號黑色
的色鉛筆，將整體線條的筆
觸，修飾得更加圓潤。

STEP 3

再一次將上步驟的線稿，以
橡皮擦來擦淡，同樣地拿出
●399號的黑色色鉛筆，以
短短的線條筆觸，進一步來
勾勒出整隻貓咪的身體輪廓
線；這裡筆觸須特別留意，
請勿過重，否則容易導致畫
面生硬，不活潑自然。

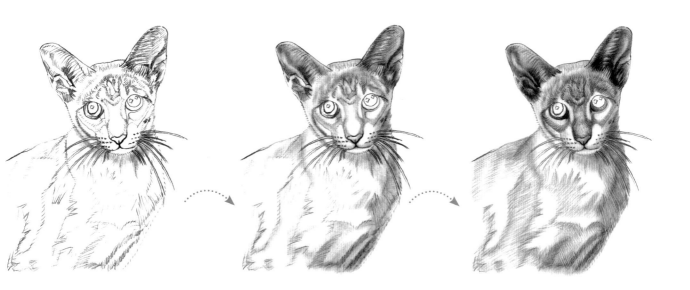

STEP 4

貓咪的五官，先以●399號黑色的色鉛筆去描繪出來，接著再利用不同的線條，去刻畫出貓咪身體上不同部位毛髮的生長走向，這邊需要繪者比較多的耐心，慢慢地繪製，過程可多加調整與修改，筆觸宜生動一些。

STEP 5

貓咪身上的暗部毛髮，先用●399號黑色色鉛筆簡單地著上一層顏色，緊接著再以●396號灰色色鉛筆，給貓的灰色部位進行適當著色，最後，別忘了使用棉花棒來進行整體的修飾，使毛髮的暗部和灰色部位顏色，得以呈現出自然漸層色。

STEP 6

如法炮製第五個步驟，第六步驟中，我們先以●399號黑色的色鉛筆，為貓咪身子上面的部分深色毛髮，進行色彩的加深。接下來，再次運用●396號灰色的色鉛筆去刻畫暹羅貓身體灰色部位的毛髮，切記要自然。

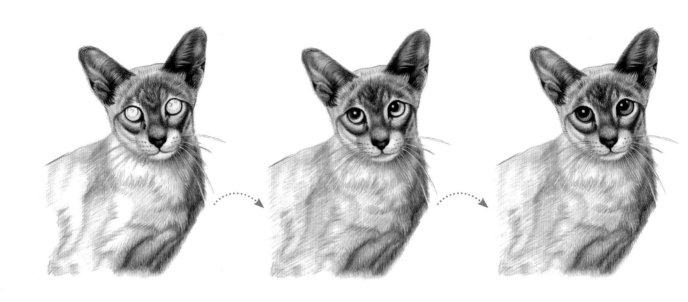

STEP 7

再接再厲，我們運用 ●399 號黑色色鉛筆去刻畫貓咪深色部位的精緻毛髮，並且同時間也細細描繪出暹羅貓的眼睛、鼻子……等等地方的深色部分，使得顏色的深與淺之處，能呈現出一種更加明顯的強烈對比關係。

STEP 8

這個步驟，我們要賜予貓咪一雙閃閃發亮的眼睛；首先用 ●399 號色鉛筆，細緻地刻畫出暹羅貓眼睛中的明暗關係，同時，請繪者再一次對著貓咪身上的深色毛髮，進行繪製與補強。

STEP 9

完成暹羅貓眼睛部位的描繪之後，整隻貓都充滿了生命力；緊接著，請繪者再次以 ●347 號的色鉛筆，進一步替暹羅貓的眼睛給著上一層底色，然後運用 ●396 號的色鉛筆，刻畫下暹羅貓身體上灰色毛髮的部位。

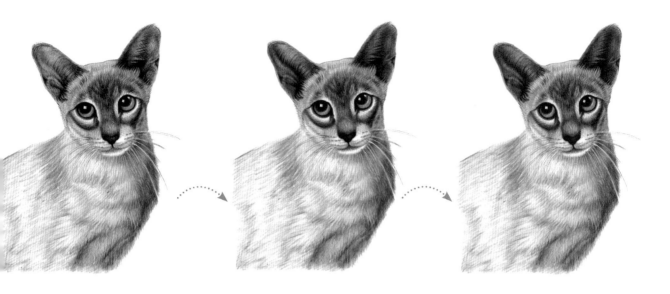

STEP 10

眼看暹羅貓越來越逼真以及寫實，此一步驟中，我們將運用●330號的色鉛筆，替貓咪全身著上一層底色，並且再以●383號色鉛筆，在深色毛髮之處進行適當的著色，最後，便使用●316號色鉛筆，細細地來繪製暹羅貓咪的性格下眼皮。

STEP 11

成功的腳步逐漸接近；我們再拿出●316號的色鉛筆，來描繪下貓咪的小巧嘴巴，並且以●329號的色鉛筆，給貓咪的耳朵著上一層色，最後，我們用●383號的色鉛筆，淡淡地為貓咪全身著上色彩，並且記得要為貓咪留出淺色的毛髮。

STEP 12

終於來到收尾的最後一個步驟，繪者請利用●327號的色鉛筆，給暹羅貓耳朵深色的部位加深，接下來，再用●387號色鉛筆，給貓咪的頭部深色毛髮著色，最後，運用●330號的色鉛筆，對著整體的毛髮進行修飾，即大功告成了！

CAT
19

● 399黑色	● 396灰色	● 354淺藍	● 330肉色	● 383土黃	● 318朱紅
● 387黃褐	● 347天藍	● 327棗紅			

金吉拉貓

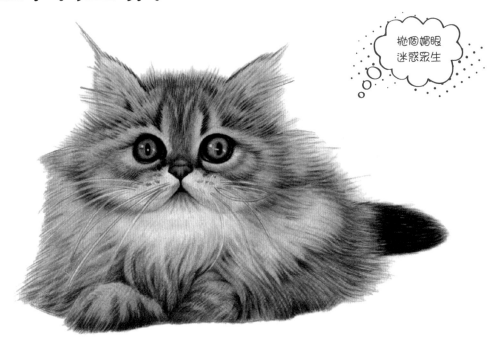

拋個媚眼
迷惑眾生

 金吉拉的正字標記，是祖母綠寶石般的大圓眼睛，深淺各有不同。

毛細長而蓬鬆，四季都會掉毛，需定期餵食化毛膏，幫牠消化胃裡的毛。

 自尊心強，適合採用柔性勸戒的方式來教導，大聲斥喝則會留下陰影。

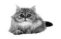

STEP 1

細細觀察貓咪的動態和身體結構，取用●399號色鉛筆，以直線繪製出貓咪的簡單輪廓，並且透過十字線表示出五官的大概位置。

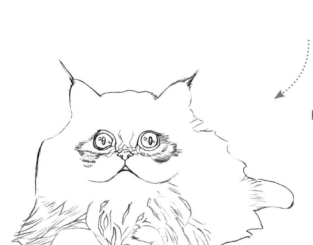

STEP 2

在上一步驟的直線基礎上，利用橡皮擦將身體的輪廓線擦淡。然後用●399號色鉛筆將線條畫得圓潤；同時也注意輪廓的精確位置。

STEP 3

將上一步的線稿用橡皮擦擦淡之後，接下來以●399號色鉛筆用小線條的方式去排列，畫出貓咪的身體輪廓，筆觸宜輕宜柔。

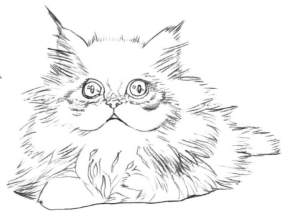

STEP 4

在此一步驟中,用●399號色鉛筆刻畫出貓兒五官,然後刻畫出貓咪臉上鬍鬚,最後細緻地慢慢描繪出貓咪身上的斑紋形狀。

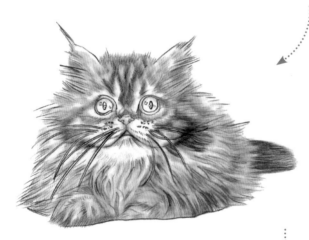

STEP 5

以●399號色鉛筆簡單的給部分暗部毛髮著色,接著利用●396號色鉛筆給貓咪的灰色部位著色,最後用棉花棒擦抹來修飾,使毛髮的暗部和灰色顏色呈現漸層。

STEP 6

先以●399號的色鉛筆將深色毛髮和毛髮陰影處加深,接下來再以●396號的色鉛筆去刻畫金吉拉灰色部位的毛髮。

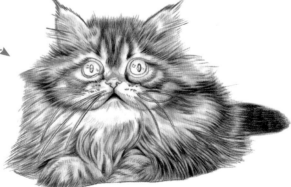

STEP 7

再次用 ●399號色鉛筆，給貓咪深色部位毛髮和陰影加重顏色，同時刻畫出貓咪眼眶、鼻子和嘴巴的深色部位。

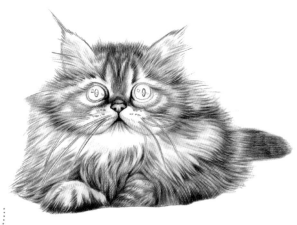

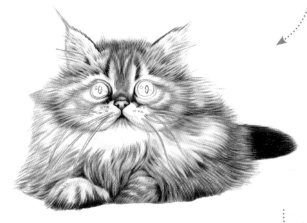

STEP 8

此步驟，我們再次使用 ●399號色鉛筆對深色毛髮進行細緻刻畫，特別是貓咪尾巴。

STEP 9

先用 ●399號色鉛筆，刻畫出貓咪眼睛的明暗關係，再用 ●354號色鉛筆，給貓咪的眼睛著上一層底色，同時留出亮光位置。

STEP 10

以●330號色鉛筆，給貓咪淡淡的著層底色，留下淺色毛髮區域。接著再以●383號色鉛筆，再次著層底色，著色時，注意毛髮的顏色深淺的虛實變化。

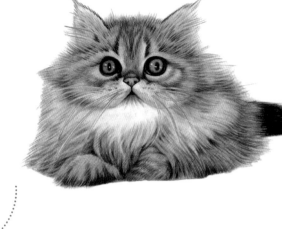

STEP 11

貓咪鼻子以●318號色鉛筆刻畫出來之後，用●387號色鉛筆給深色毛髮周圍著色，最後用●330號色鉛筆再次給全部毛髮著色，並注意毛髮顏色的深淺變化。

STEP 12

利用●399給部分深色毛髮進行補色，然後以●347給貓咪頭下的毛髮及緊挨地面的毛髮添加環境色，最後，我們用●327給尾巴輕輕地著上一層色彩。

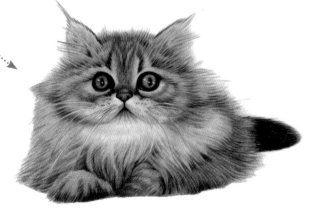

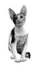

玩遊戲乃
人生樂事

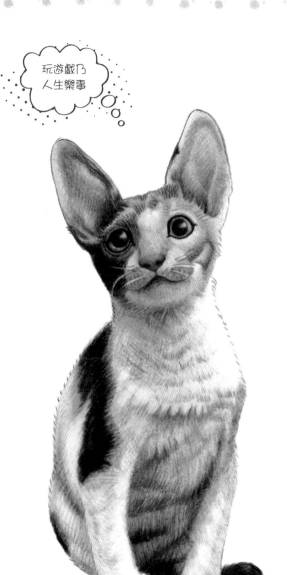

CAT
20

外向膽子大的社交明星貓

柯尼斯捲毛貓

● 399黑色　● 396灰色　● 347天藍　309中黃　● 330肉色　● 316紅橙

● 329桃紅　● 383土黃　● 387黃褐

高高的顴骨，面頰凹陷，身體線條微彎；多半
情緒穩定，能順利適應各種場面。

除了身上被毛是捲捲的之外，其鬍鬚和眉毛也
同樣捲曲，是捲毛貓的一大特點。

捲毛貓喜歡靠近熱源，冬天時喜歡在暖器旁取
暖，夏天時，即使氣候再炎熱亦會曬太陽。

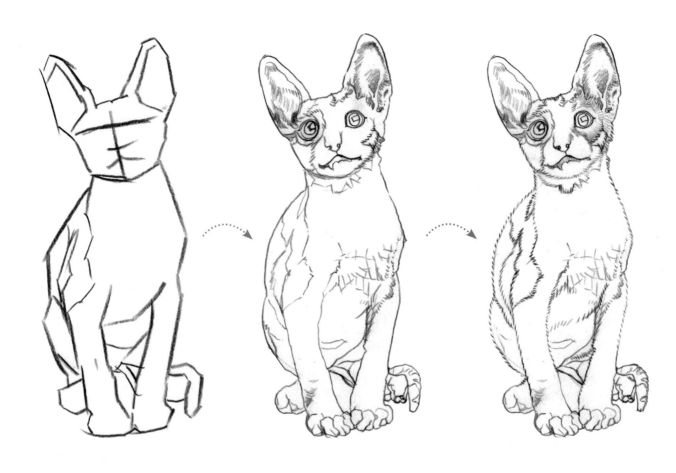

STEP 1

第一步是觀察貓咪的動態和身體結構，接著以●399號色鉛筆，通過直線簡單繪製貓兒的身體輪廓，並透過十字線來標示五官大概位置。

STEP 2

在第一步直線的基礎上，用橡皮擦將身體的輪廓線擦淡。接下來用●399號色鉛筆將線條改造得更圓滑，同時注意輪廓線的準確性。

STEP 3

用橡皮擦將上一步的線稿擦淡，然後以●399號色鉛筆，搭配短短的線條筆觸，繪製出貓咪的身體輪廓，且筆觸施力不宜太重。

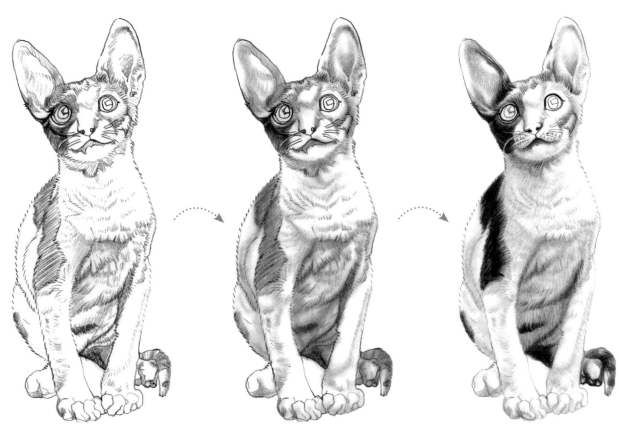

▶ STEP 4

利用 ●399號色鉛筆，細細
刻畫出貓咪的五官，然後以
不同的線條，描繪出貓咪身
體上不同方向生長的毛髮，
筆觸記得要自然一點。

▶ STEP 5

此步驟中，以 ●399簡單給
部分暗部毛髮著色，然後再
用 ●396將貓咪的灰色部位
進行著色，最後用棉花棒進
行修飾，使毛髮的暗部和灰
色部位顏色呈自然漸層。

▶ STEP 6

用 ●396號色鉛筆刻畫灰色
部位的毛髮，再以 ●399號
色鉛筆刻畫貓咪身上的黑色
毛髮，使黑白灰三個區域的
毛髮漸層、自然、生動。

STEP 7

用 ●399號色鉛筆刻畫出貓
咪眼睛的明暗關係,同時也
加深下深色毛髮,再利用 ●
396號色鉛筆簡單的刻畫下
貓咪臉部的明暗關係。

STEP 8

此步驟中,我們利用 ●309
號色鉛筆,給貓咪灰色部位
的毛髮添加一些暖色色調,
但是顏色注意不宜過重。

STEP 9

先用 ●347號色鉛筆淡淡地
在貓咪眼珠亮光上著層色,
然後用 ●309色鉛筆給眼睛
著層底色,最後用 ●330色
鉛筆刻畫上下眼皮和鼻子。

STEP 10

貓咪的鼻子，利用●316號
色鉛筆描繪之後，貓咪灰色
部位的毛髮再用●329號的
色鉛筆細細地刻畫。

STEP 11

在此一步驟裡面，我們要運
用●383號的色鉛筆，對著
貓咪頭部的深色毛髮之處，
以及耳朵的內部位置，來進
行相關的描繪動作。

STEP 12

用●329號色鉛筆，對貓咪
的頭部、耳朵來進行著色，
然後使用●387號色鉛筆，
加深貓咪深色區域的毛髮。

狗狗附身黏人精壽命特長

399黑色　396灰色　304淺黃　330肉色　329桃紅　383土黃

316紅橙　387黃褐

襤褸貓

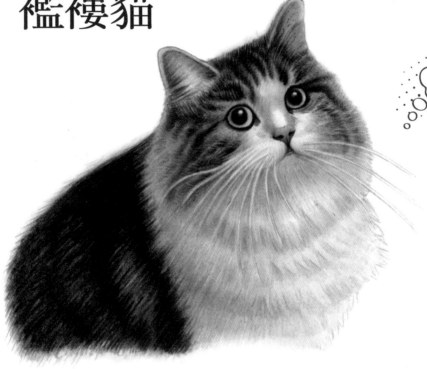

偷偷跟在
主人後面晃

 大體型的貓，體魄既強壯又健康，目前尚未發現任何一項基因的缺陷。

 個性好，脾氣佳，成長速度緩慢，四歲時才會成熟，擁有很長的壽命。

 不太愛運動，容易變成小胖子，飼養上需特別注意其飲食相關控制。

STEP 1

首先，仔細觀察貓咪的動態和身體結構，用
●399號色鉛筆，利用直線簡單地繪製出貓咪
的身體輪廓，並以十字線決定五官的位置。

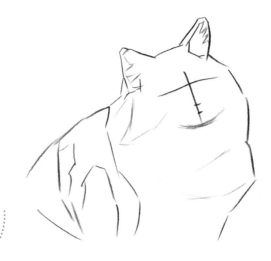

STEP 2

用橡皮擦在第一步驟的直線上，將身體的輪廓
線給擦淡，並注意輪廓線的準確。然後再用
●399號色鉛筆將線條修飾圓潤。

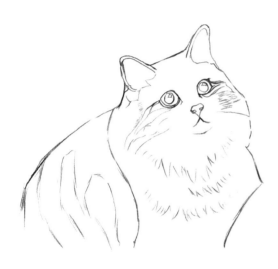

STEP 3

將第二步驟完成的線稿，用橡皮擦擦淡，然後
用●399號色鉛筆以短短的線條筆觸方式排列
畫出貓咪的身體輪廓，注意筆觸勿過重。

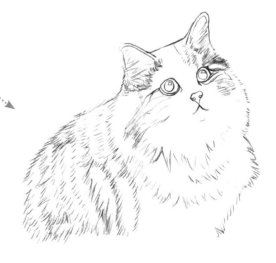

STEP 4

以●399號色鉛筆去刻畫出貓咪的五官，然後用相異的線條去繪製貓身不同部位毛髮所生長的走向，筆觸要自然生動為佳。

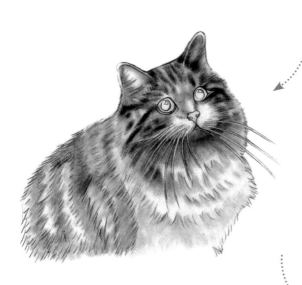

STEP 5

部分暗部毛髮以●399號色鉛筆簡單著色，接著貓咪灰色部位用●396號色鉛筆進行著色，別忘了用棉花棒修飾，使毛髮的暗部以及灰色部位的顏色自然融合。

STEP 6

先用●399號色鉛筆給貓咪的深色毛髮加深，同時再用●396號色鉛筆刻畫下灰色毛髮。

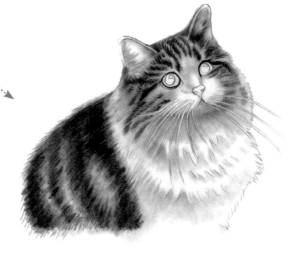

STEP 7

再次以●399號色鉛筆描繪貓咪深色毛髮，同時注意毛髮的層次和突出灰部毛髮，接下來再以●396號色鉛筆細緻刻畫淺色區域的毛髮。

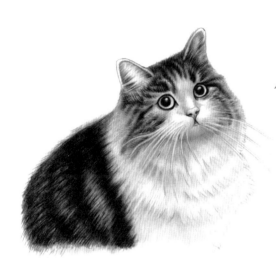

STEP 8

用●399號色鉛筆細緻地繪製深色毛髮，同一時間，也刻畫出貓咪眼睛的明暗關係。

STEP 9

貓咪的眼睛，先用 304號色鉛筆著層底色，再分別用●330號和●329號色鉛筆，給貓咪眼角周圍的毛髮以及鼻子、嘴巴進行上色，而此處的顏色則不須太濃。

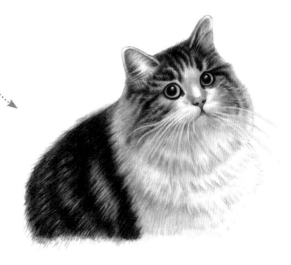

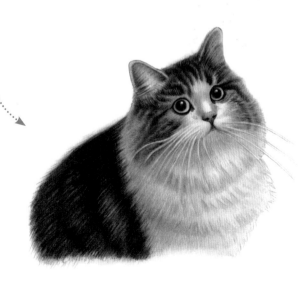

STEP 10

先用 ●330給貓咪整體毛髮著層淡淡的色彩，
然後將貓咪深色和灰色部位的毛髮以 ●383著
上色，最後用 ●329輕輕地給貓咪臉部周圍的
毛髮進行適當深淺的著色。

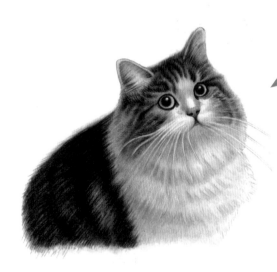

STEP 11

分別運用 ●316號和 ●387號色鉛筆，給貓咪
全身的深色毛髮區域著上一層色。

STEP 12

最後一個步驟裡，請繪者以 ●329號色鉛筆，
給貓咪的深色毛髮區域和淺色毛髮區域的灰色
部位，分別進行著色。

捕鼠能力強的工作型貓種

● 399黑色	● 396灰色	● 354淺藍	● 304淺黃	● 330肉色	● 383土黃

● 329桃紅	● 316紅橙	○ 309中黃

狸花貓

吞完小魚
記得要擦嘴

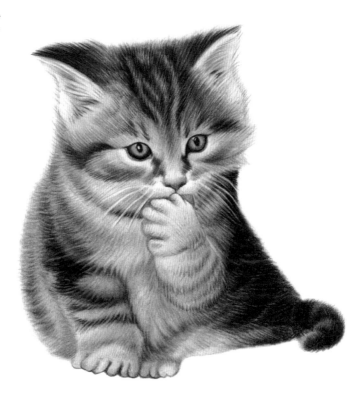

 對主人的依賴性偏高，如果強行更換飼主，恐怕會讓牠們身心靈受創。

 個性含蓄，但會隨時待在飼主的視線範圍之內走動，對主人非常忠心。

 身上無厚底絨毛，因此懼怕寒冷，所以貓窩溫度一定要足夠暖和。

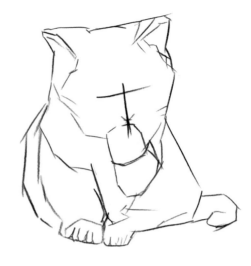

STEP 1

用 ●399號色鉛筆，透過直線簡單繪製出貓咪身體輪廓，並以十字線表示出五官大概位置；過程仔細觀察貓咪的動態和身體結構。

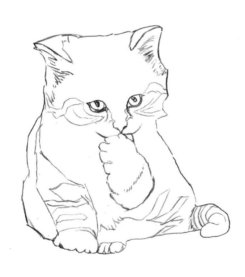

STEP 2

在前面步驟的直線基礎上，將身體的輪廓線以橡皮擦擦淡。再以 ●399號色鉛筆將線條畫得圓潤一些；輪廓線精確度則要特別留意。

STEP 3

上一步驟的線稿完成後，以橡皮擦擦淡，然後拿●399號色鉛筆用短短線條筆觸方式排列，畫出貓咪的身體輪廓，筆觸輕柔即可。

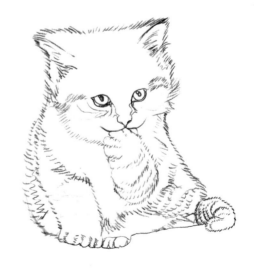

STEP 4

採用 ● 399號色鉛筆去刻畫貓咪五官，接著以
不同線條來刻畫貓咪身體上各部位毛髮的生長
走向，筆觸注意需真實自然。

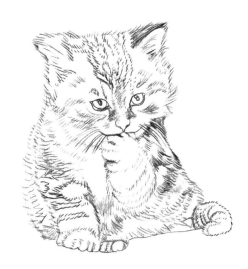

STEP 5

運用 ● 399號簡單地為暗部毛髮著色，並且利
用 ● 396號進行灰色部位著色，最後用棉花棒
修飾，使暗部和灰色部位呈自然漸層。

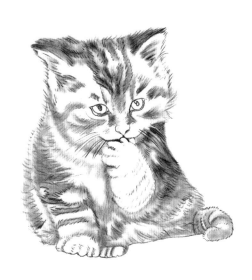

STEP 6

用 ● 399號色鉛筆進行貓咪深色毛髮的描繪，
同時，再以 ● 396號的色鉛筆，細心地刻畫下
貓咪灰色部位的毛髮。

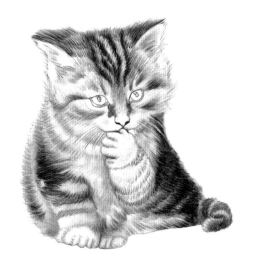

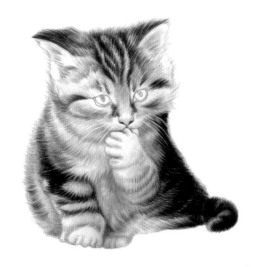

STEP 7

刻畫貓咪的深色毛髮，採用●399號色鉛筆，注意毛髮的層次變化。接下來，運用●396號色鉛筆，從深色毛髮區域向灰色區域著色，使整隻貓咪呈現漸層色。

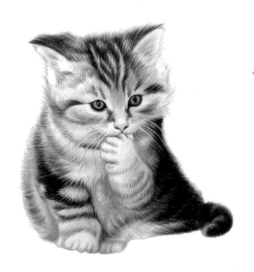

STEP 8

以●399細緻刻畫貓眼的明暗，再用●354從眼珠深色部位向灰色部位畫出漸層感；輕輕地為貓咪下身深色毛髮區域上色，最後，用●304給貓眼的淺色部分著層色，留出亮光。

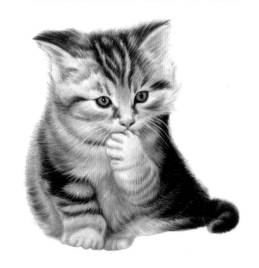

STEP 9

用●330號的肉色色鉛筆，給貓咪全身深色和灰色部位的毛髮著上層色，同時，也給貓咪的舌頭塗層色彩；顏色淡淡的即可。

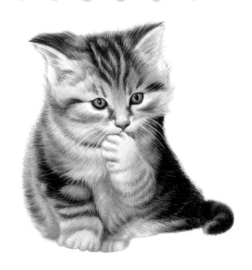

STEP 10

先用 ●383號色鉛筆給貓咪全身的深色和灰色
部位毛髮著上一層色，再用 ●329號的色鉛筆
加深鼻子的色調，最後，用 ●316號色鉛筆替
貓咪的舌頭塗上色。

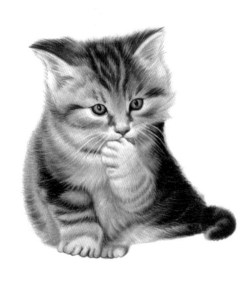

STEP 11

分別用 ●309號和 ●383號色鉛筆對貓咪的深
色和灰色部位毛髮進行描繪，再用 ●316號色
鉛筆給貓咪頭部的深色毛髮區域進行刻畫。

STEP 12

在最後一個步驟裡面，利用 ●316號色鉛筆，
同時對身體的灰色部位毛髮進行著色。

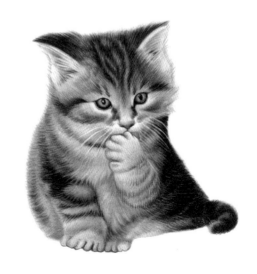

物以稀為貴的短腿臘腸貓

曼切堪貓

399黑色　396灰色　330肉色　333紅紫　383土黃　316紅橙

309中黃　329桃紅

腿兒短短
小哈比

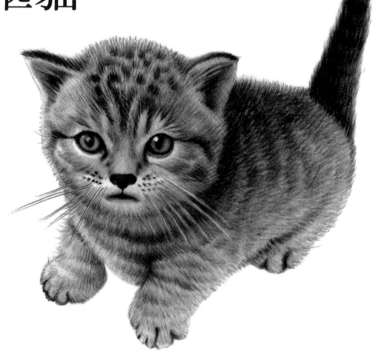

 個性如同長不大的孩子，無論幾歲，永遠保持高度敏感、好奇、天真。

 短小的四肢肌肉發達，好動、敏捷、快速，亦能夠做跳躍的動作。

 生性溫和平靜，忠心耿耿，是一種喜歡呆呆黏著主人的貓咪。

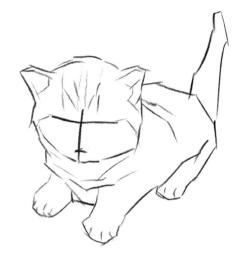

STEP 1

仔細觀察貓咪身體的結構，以●399號的色鉛筆，直線描繪，簡單繪製出貓兒身體輪廓，並透過十字線來勾勒出五官的大約位置。

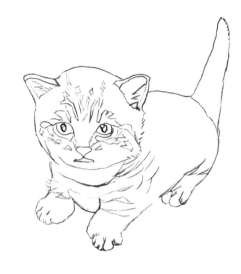

STEP 2

在第一步直線的基礎上，用橡皮擦將身體輪廓線擦淡；接下來用●399號色鉛筆將線條改造得更圓滑，同時注意輪廓線的準確性。

STEP 3

將上一步的線稿用橡皮擦擦淡，然後用●399號色鉛筆以短短的線條筆觸方式排列，描繪出貓咪的身體輪廓，筆觸不宜重。

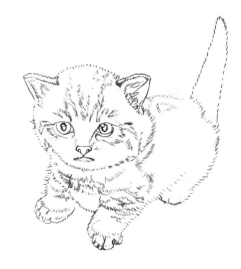

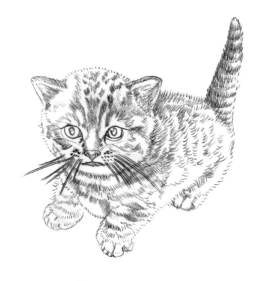

STEP 4

運用 ● 399號色鉛筆刻畫出貓咪五官，然後用不同的線條，來繪製貓咪身體各別部位毛髮所生長的走向，筆觸要盡可能地自然呈現。

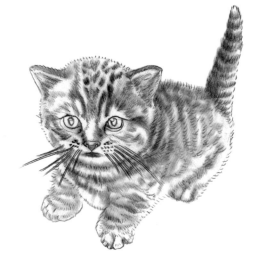

STEP 5

貓咪的暗部毛髮，用 ● 399號色鉛筆著層色，然後用 ● 396號色鉛筆給貓咪的灰色部位進行著色，接著以棉花棒塗擦，使毛髮的暗部以及灰色部位出現自然漸層。

STEP 6

先用 ● 399號色鉛筆對貓咪的深色毛髮處進行加深；再利用 ● 396號色鉛筆，簡單地刻畫下灰色部位毛髮的走向。

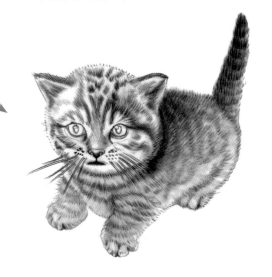

STEP 7

貓咪的深色部位毛髮用●399號色鉛筆進行加深，刻畫時，要能夠體現出毛髮的層次感。

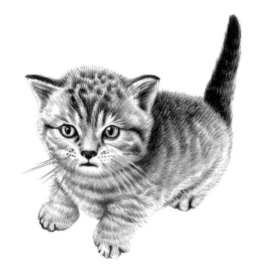

STEP 8

再次使用●399將貓咪的深色毛髮加深（特別是尾部的毛髮），然後再描繪出貓咪眼睛中的明暗，突出立體感；並刻畫鼻子和嘴巴。

STEP 9

貓咪全身的深色和灰色部位毛髮，用●330號色鉛筆著層色，顏色要淡些。然後用●333號色鉛筆給貓咪的眼睛著層底色。

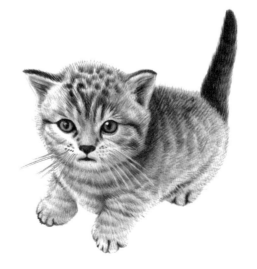

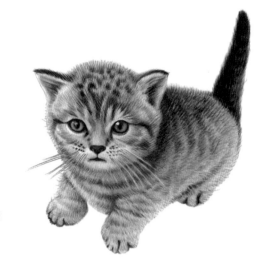

STEP 10

貓咪全身的深色部位和灰色部位的毛髮，皆以
●383號色鉛筆進行著色，顏色輕柔即可。

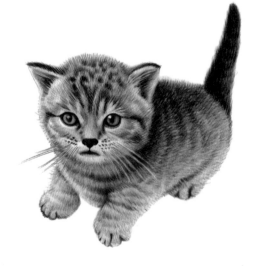

STEP 11

分別用●330號和●316號色鉛筆給深色以及
灰色部位的毛髮著色，顏色要淡些。

STEP 12

用●309刻畫頭部的毛髮，並用●383在深色
毛髮區域著色；最後，我們再以●329幫耳朵
和部分身子進行著色。

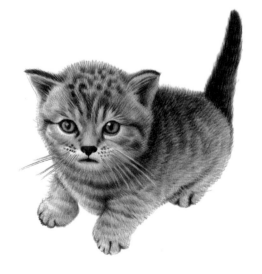

CAT 24

圓耳朵復刻版米奇老鼠

美國反耳貓

399黑色　396灰色　330肉色　314黃橙　383土黃　329桃紅

337紫色

做了一個
香甜美夢

 勿故意用外力把牠們的耳朵彎成不自然形狀，以免折斷耳朵的軟骨。

 聰明，不愛多講話，但是卻知道該如何表達，告訴主人牠們需要些什麼。

 有耐心，記憶力強，能適應公寓的生活模式，但並不能忍受過分的孤獨。

STEP 1

細細觀察貓咪的動態和身體結構，取用 ●399 號色鉛筆，以直線繪製出貓咪的簡單輪廓，並且透過十字線表示出五官的大概位置。

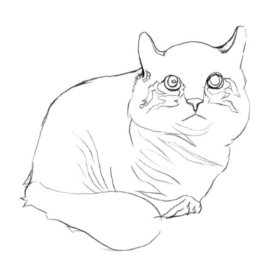

STEP 2

將上一步的線稿擦去，但要留下淡淡的痕跡，然後以段線條排列，畫出貓咪的輪廓，再同樣用小線條排列，畫出貓咪身體上的大概結構。

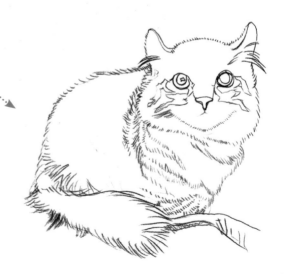

STEP 3

將上一步的線稿用橡皮擦淡，然後筆觸不易過重，用 ●399號色鉛筆以短短的線條筆觸方式排列，畫出貓咪的身體輪廓。

STEP 4

運用●399號色鉛筆刻畫出貓的五官，接著用不同的線條來刻畫貓咪身體各部位毛髮不同的生長走向，筆觸要自然且真實。

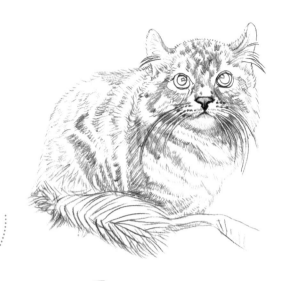

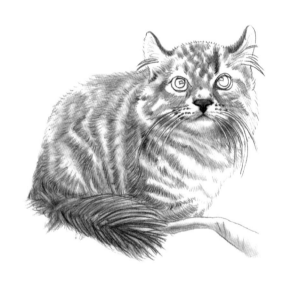

STEP 5

首先用●399號色鉛筆勾勒出貓咪的暗部毛髮，接下來再用●396號色鉛筆，去畫出貓咪的灰色毛髮，最後用棉花棒進行漸層修飾。

STEP 6

此步驟中，以●396號色鉛筆，再次描繪貓咪灰色毛髮，同時，用●399號色鉛筆加深腿部和尾巴等毛髮的深色區域，突出立體感。

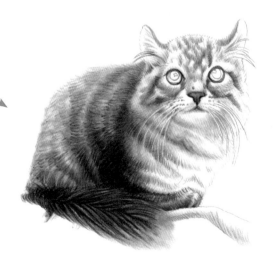

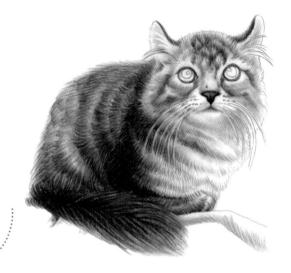

STEP 7

接續前一個步驟，利用●396號色鉛筆，細緻
刻畫貓咪毛髮的灰色區域，同時運用●399號
色鉛筆，加深貓咪各部位的深色毛髮。

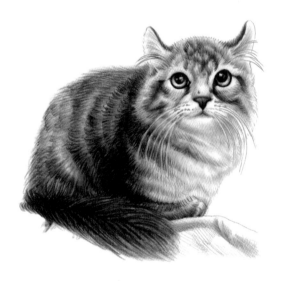

STEP 8

細緻地用●399號色鉛筆刻畫貓咪眼睛的明暗
關係，讓眼睛更加生動有立體感。同時，亦要
加重頭部深色毛髮的顏色。

STEP 9

先用●330號色鉛筆幫眼珠著層底色，並且留
下亮光，接著，再針對小貓兒的眼眶、鼻子和
鼻樑，皆進行適當的上色。

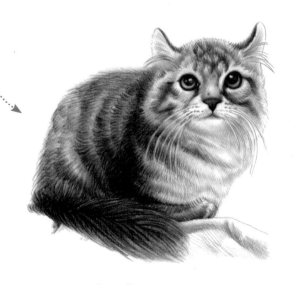

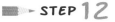 **STEP 10**

用●330號色鉛筆，進行貓咪全身暗部和灰部
毛髮的上色，顏色不宜重，宜輕柔。

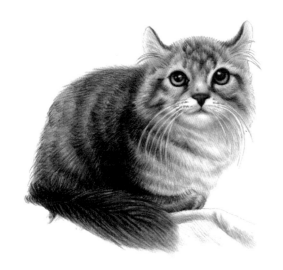

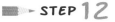 **STEP 11**

先用●314號色鉛筆給眼睛和鼻子周圍的毛髮
進行著色，再用●383號色鉛筆給貓咪全身的
暗部和灰部毛髮著層色，筆觸要長而生動。

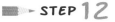 **STEP 12**

最後，用●329刻畫貓咪耳朵，再用●337給
尾巴根部區域的毛髮著色，並且以●330簡單
地給貓咪下面的布紋著層色，顏色要淺。

豹紋野性魅力無法抵擋

孟加拉貓

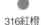

399黑色　396灰色　304淺黃　330肉色　383土黃　318朱紅

316紅橙

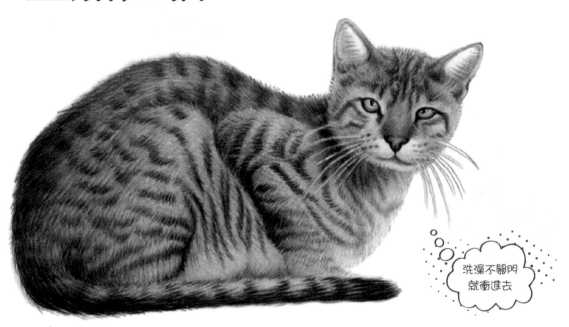

洗澡不關門
就衝進去

 該把牠們稱作「孟加拉貓」或是「豹貓」，在愛貓人士中仍充滿爭議。

 金色底毛、黑色斑紋，捕獵能力遠遠比其它品種的貓咪來得更強。

 特別喜歡玩水，需要自由的飼養，不宜將牠強制安置在飼主身旁。

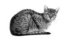

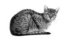

STEP 1

第一步是觀察貓咪的動態和身體結構，接著以●399號色鉛筆，透過直線簡單繪製貓兒的身體輪廓，並透過十字線來標示五官大概位置。

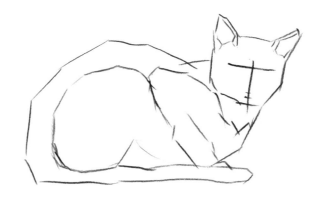

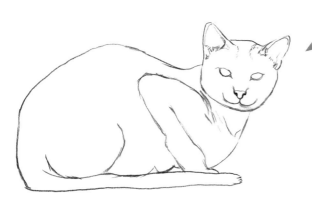

STEP 2

用橡皮擦在第二步驟的直線基礎上將身體輪廓線擦淡，接下來，以●399號色鉛筆將線條畫得更圓潤；同時，小心注意輪廓線的精準性。

STEP 3

將上一步的線稿用橡皮擦淡，然後用●399號色鉛筆以短短的線條排列，畫出貓咪身體輪廓，筆觸不易過重。

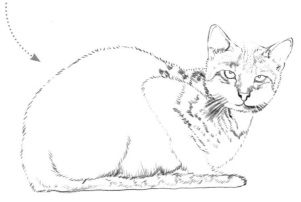

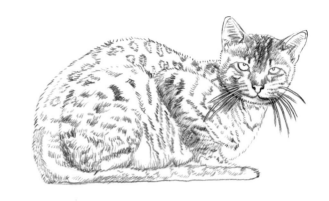

STEP 4

運用●399號色鉛筆，來刻畫貓咪五官，接著，以不相同的線條去描繪孟加拉貓身體各部位毛髮不同走向，其筆觸需生動且自然。

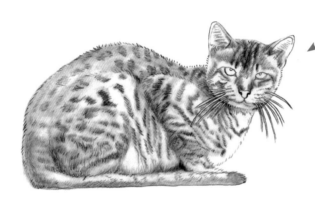

STEP 5

用●399號色鉛筆簡單的給暗部毛髮著色，然後再用●396號色鉛筆進行貓咪灰色部位的著色，最後用棉花棒進行修飾，使毛髮的暗部和灰色部位顏色呈自然漸層色。

STEP 6

對貓咪的深色毛髮，先用●399號的色鉛筆進行加深，同時也進一步描繪出貓咪背部的明暗交界線。

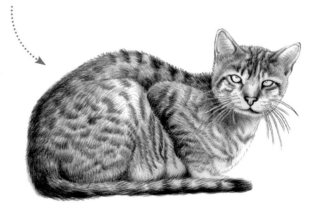

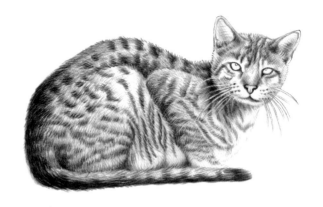

STEP 7

此步驟中，再次使用 ● 399號色鉛筆，幫貓咪整體的深色毛髮加重色彩，再用 ● 396號色鉛筆刻畫下貓咪的灰色部位毛髮。

STEP 8

以 ● 399號色鉛筆細緻刻畫貓咪眼睛的明暗關係，同時，再次將貓咪的深色毛髮加深，使貓咪整體的明暗關係增強，突出立體感。

STEP 9

用 ● 304號色鉛筆給貓咪眼睛著層色，然後用 ● 330號色鉛筆細緻的刻畫下鼻子，同時再給貓咪整體的暗部和灰色部位著上一層色。

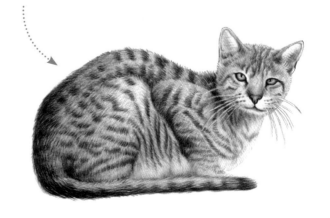

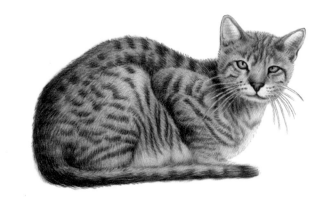

STEP 10

用 ●383號色鉛筆，給貓咪全身的暗
部和灰色部位進行著色，筆觸要短，
同時也要隨毛髮的生長規律著色。

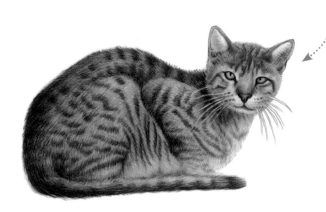

STEP 11

再次用 ●383給貓咪暗部和灰部進行
著色，色調要稍重，然後用 ●330對
貓咪的淺色毛髮進行著色，最後運用
●318對脊背上的深色毛髮加色。

STEP 12

最後的步驟中，再以 ●316號色鉛
筆，對貓咪的鼻樑進行著色，同時，
再次加深貓咪整體的明暗關係。

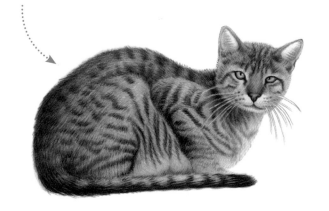

我很醜可是
我很溫柔

皺巴巴的禿禿無毛小魔怪

斯芬克斯貓

399黑色　396灰色　304淺黃　330肉色　383土黃　329桃紅

327棗紅　354淺藍

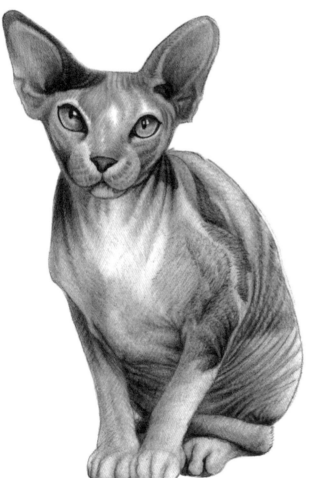

面惡心善，無攻擊性，感情相當豐富，能夠與家中的寵物們融洽地相處。

無毛，因此對於外界溫度調節力較差，怕冷、怕熱，特別之處是牠能夠出汗、排汗。

主人應該經常護理貓咪的耳朵，以防止牠們的耳內發炎，或者是有耳蟎滋生等現象。

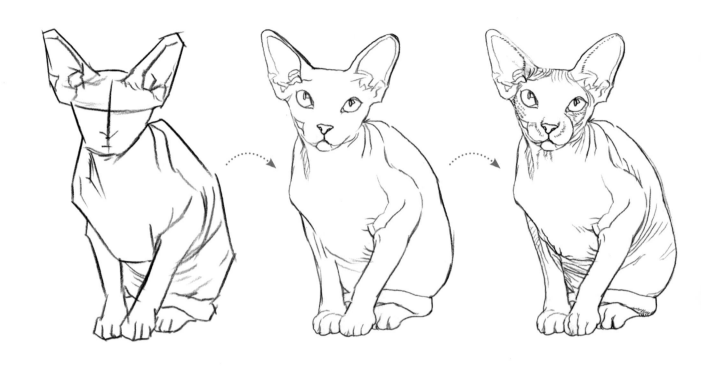

STEP 1

開始下筆之前，我們第一步
首先必須仔細地觀察貓咪的
動態和身體結構，然後採用
●399號黑色色鉛筆，並且
透過直線勾勒，簡單地繪製
出這一隻貓咪大體上身體的
輪廓，並且在貓兒的臉上，
描繪十字線，預先決定出地
五官的大概位置。

STEP 2

在第一步驟所繪直線的基礎
輪廓上，利用橡皮擦，將貓
兒身體的輪廓線，再擦得更
淡些，接著，我們善加運用
小線條，來勾勒並畫出貓咪
的完整身體輪廓，並明確地
表現出貓咪的短毛質感。

STEP 3

將第二步驟的線稿，再次以
橡皮擦稍稍擦淡，接下來再
利用●399號色鉛筆，以及
短短的線條筆觸方式排列，
更細膩地描繪出貓咪的身體
輪廓線，下筆不宜過重。

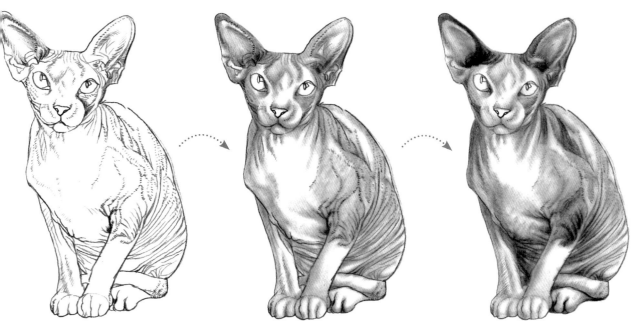

STEP 4

已經進入第四個步驟，此時我們繼續以●399號黑色的色鉛筆去刻畫出貓咪五官，然後，用不同的線條，刻畫出貓兒身上不同部位的毛髮所生長的走向，這邊必須盡可能地讓筆觸生動，整體畫面才能夠顯得自然。

STEP 5

第五個步驟中，我們首先得取用●399號的黑色彩色鉛筆，給貓咪的暗部毛髮簡單地上色，緊接著要好好利用●396號色鉛筆，將貓咪的灰色部位著上色，並且搭配棉花棒來進行修飾，使毛髮的暗部部位和灰色部位，其顏色皆呈現自然漸層。

STEP 6

此時，來到了第六個步驟，我們必須要一邊注意整體的畫面之色調明暗關係，一邊運用●399號的黑色色鉛筆對貓咪身子上的深色部位來進行細膩的描繪。

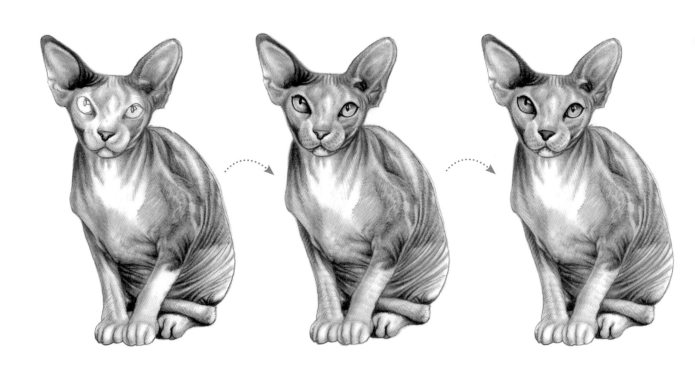

STEP 7

結束上一個步驟之後,繼續利用●399號黑色色鉛筆,來對貓咪身體的深色部位與陰影之處進行細細的刻畫,然後,我們用●396號的色鉛筆,更細緻地去繪製出那貓咪灰色部位的毛髮,過程中特別注意貓咪皮膚皺紋的走向,宜盡可能自然。

STEP 8

在這個步驟裡面,重點則是貓咪的眼睛,用●399號的黑色色鉛筆,我們慢慢地去刻畫出貓咪眼睛中明與暗的關係,為的是要突顯出貓咪眼珠的立體感,使牠的眼睛不會死氣沉沉,而是彷彿帶有靈魂,會説話一般。

STEP 9

確實繪製出貓咪的靈動貓眼之後,我們再以●304號的色鉛筆,對著貓兒的眼珠子再次進行一輪更細緻的描繪動作;結束這個動作以後,我們再次以●330號色鉛筆去刻畫出貓咪的鼻子,以及牠的眼角……等等部位。

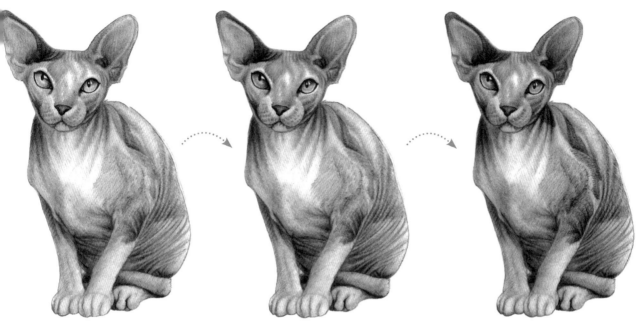

STEP 10

描繪貓咪的步驟即將來到了尾聲,這個時候,我們要替貓咪的身體,以●330號肉色的色鉛筆,著上一層顏色,並且記得將亮部的區域留下來,讓畫面更加逼真。

STEP 11

貓咪眼珠的深色部位,必須再一次進行著色的工作,採用的是●383號的色鉛筆,此時顏色要有虛實的變化,呈現出自然的漸層色。同時我們也再次幫貓咪的耳朵、鼻樑、腿和腳上色。

STEP 12

在這一個收尾的步驟裡面,我們要用●329號色鉛筆去刻畫下貓咪的耳朵、鼻子、腿、腳等等身體部位,然後用●327號加深貓咪耳朵的深色部位,再用●399畫出貓咪脖子旁的陰影,最後,用●354給貓咪身上的斑紋著色,色彩要有虛實變化。

淘氣鬼游泳健將愛玩水

土耳其梵貓

399黑色	396灰色	395淺灰	304淺黃	347天藍	330肉色
383土黃	314黃橙	316紅橙	345湖藍	329桃紅	318朱紅
319粉紅	327棗紅	387黃褐			

沙發皮革的
味道好香

 雙眼為琥珀色、藍色，或是兩者組合；藍眼那邊的耳朵，容易產生聽障。

 此品種貓的毛質感摸起來像兔子毛，沾濕之後，能夠迅速地被風乾。

 貪睡、貪玩、好動，是個跳躍高手，能夠出沒在家裡每一個角落。

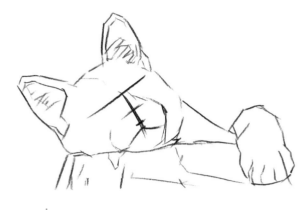

STEP 1

用 ● 399號色鉛筆，透過直線簡單的繪製出貓咪的大體輪廓，並透過十字線表示出五官的大概位置；過程仔細觀察貓咪的動態和身體結構。

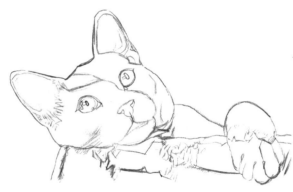

STEP 2

在上一步直線的基礎上，用橡皮將身體的輪廓線擦淡。然後用 ● 399號色鉛筆，注意輪廓線的準確，將整體的線條調整得更加圓潤。

STEP 3

將上一步的線稿用橡皮擦淡，然後用 ● 399號色鉛筆以短短的線條排列方式，畫出貓咪的身體輪廓，此時筆觸下手需輕柔點為佳。

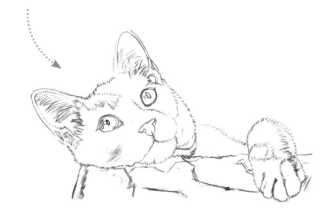

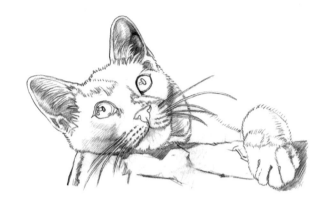

STEP 4

用 ●399號色鉛筆刻畫出貓咪的五官，然後運用不同的線條，刻畫出此貓咪身體上不同部位的毛髮所生長的走向，筆觸宜生動自然。

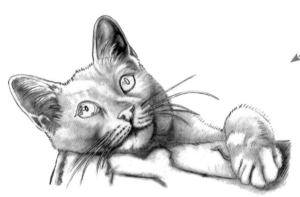

STEP 5

首先用 ●399簡單地替暗部毛髮著色，然後用 ●396給貓咪的灰色部位進行著色，最後用棉花棒來修飾，讓毛髮的暗部和灰色顏色呈現漸層。

STEP 6

用 ●399號色鉛筆加深貓咪的陰影處，使貓咪頭部有立體感。接下來，用 ●396號的色鉛筆細緻刻畫出貓咪整體毛髮的灰色部位，留出亮部。

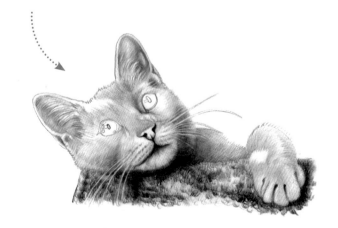

STEP 7

在此一步驟中，為了更好突出貓咪整體的明暗關係，利用 ●396號色鉛筆細緻描繪貓咪毛髮的灰色區域。

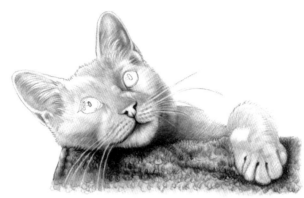

STEP 8

細緻地以 ●399號色鉛筆描繪貓咪眼睛的明暗關係，再以 ●395號色鉛筆對亮部和灰部毛髮進行漸層上色。

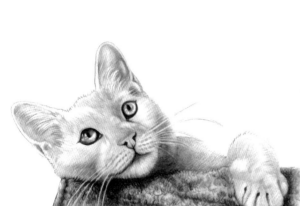

STEP 9

貓咪的左眼先用 ○304著色，貓咪的右眼用 ●347著色。接下來以 ●330幫貓咪的全身暗部、全身灰部、鼻子上色，沙發則用 ●383著色。

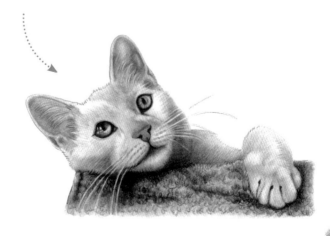

STEP 10

分別用 ●314和 ●316對左眼進行細緻
的刻畫，然後分別用 ●347和 ●345對
右眼進行刻畫。最後，用 ●329以及
●318對鼻子及嘴巴進行描繪。最後
再用 ●383再次為沙發著色。

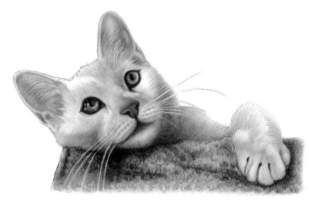

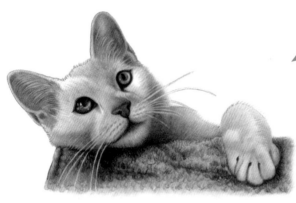

STEP 11

對貓咪的耳朵和眼角等等部位，利用
●319號色鉛筆進行描繪，同時使用
●396號色鉛筆，細緻描繪貓咪臉部
的灰色毛髮，而顏色不需過重。

STEP 12

用 ●327號色鉛筆加深貓咪耳朵深色
部位，同時簡單描繪右眼的眼皮，最
後，分別用 ●314號和 ●387號色鉛筆
給沙發完整上色。

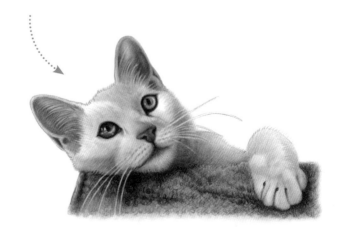

忠誠溫馴無尾巴寵物小貓

399黑色　396灰色　395淺灰　309中黃　319粉紅　327棗紅

333紅紫

威爾斯貓

像模特兒
走走台步

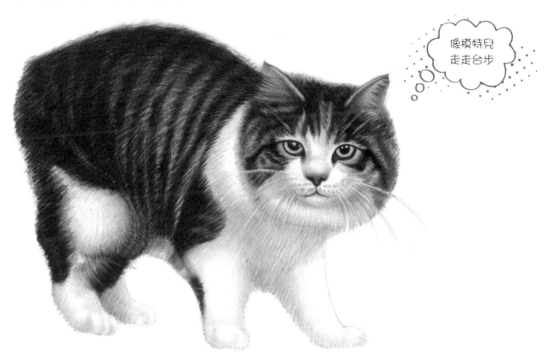

 後腿比前腿稍長一些，因此有跳躍般的特殊走姿，相當地可愛迷人。

 牠屬於曼島貓的長毛種，又分為三種類型：無尾貓、殘尾貓、短尾貓。

 毛髮的梳理最好有規律，每週梳理一次，每次則在同一時間來進行。

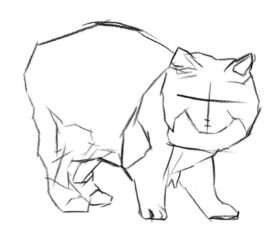

STEP 1

仔細觀察貓咪身體的結構，以●399，透過直線的描繪，簡單地繪製出貓兒的大體輪廓，並透過十字線來勾勒出五官的大約位置。

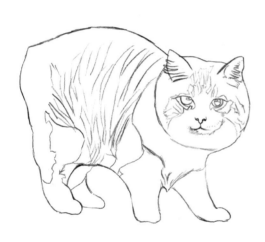

STEP 2

在第一步直線的基礎上，第二步用●399號色鉛筆將線條修飾圓潤，同時，勢必得隨時注意輪廓線的準確程度。

STEP 3

將上一步的線稿用橡皮擦擦淡之後，用●399號色鉛筆以短短的線條筆觸，畫出貓兒的身體輪廓，此時筆觸不要過重。

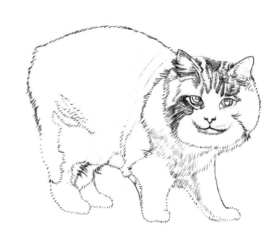

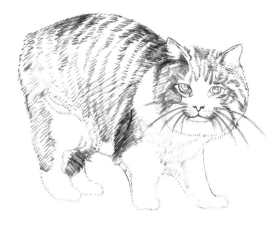

STEP 4

用●399號色鉛筆刻畫出貓咪的五官,以不同的線條,來刻畫貓咪身體不同部位毛髮的生長走向,筆觸要自然一些。

STEP 5

以●399號色鉛筆給部分暗部毛髮進行簡單的著色,接下來用●396號色鉛筆給貓咪的灰色部位進行著色,最後再利用棉花棒進行修飾,使毛髮的暗部和灰色部位呈漸層色。

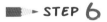

STEP 6

運用●399號色鉛筆,替貓咪身體深色部位毛髮進行描繪,上色的時候,需注意筆觸的運用和毛髮的層次感。

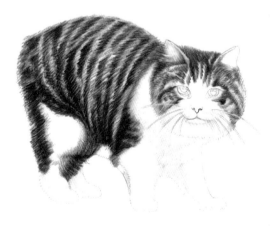

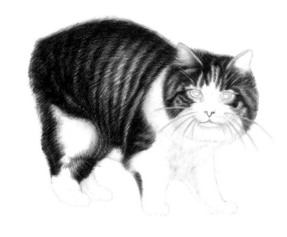

STEP 7

再次幫貓咪的深色毛髮用 ●399號色鉛筆進行
加深，刻畫的同時，也請多加留意深色毛髮的
層次感與變化。

STEP 8

以 ●399號色鉛筆，細緻刻畫貓咪眼睛的明暗
關係及鼻子、嘴巴的深色部位。接下來運用
●395號的色鉛筆，對著貓咪的灰色部位毛髮
來進行簡單描繪。

STEP 9

對貓咪整體的灰色毛髮，用 ●396號色鉛筆去
進行細膩繪製，使灰色部位的毛髮富有層次與
變化，畫面更加自然生動。

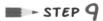

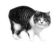

STEP 10

用 309號的色鉛筆對著貓咪的深色毛髮部位來進行著色，顏色淡淡的即可。

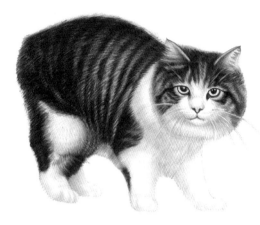

STEP 11

貓咪眼睛以 309號色鉛筆進行上色，再給貓咪全身的深色毛髮處進行加深。接著，耳朵、鼻子和嘴巴則用 319號色鉛筆來刻畫。

STEP 12

用 327號色鉛筆，給貓咪的耳朵、鼻子之深色部位加重；緊接著以 333號色鉛筆幫部分灰色區域毛髮著上一層淡淡的顏色。

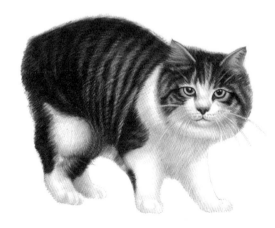

CAT
29

嫵媚扁臉勾起貓奴寵溺心

399黑色　396灰色　304淺黃　330肉色　387黃褐　318朱紅

309中黃　316紅橙

喜馬拉雅貓

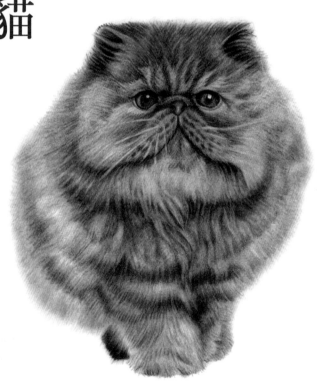

微服出巡
時間到

 幫貓咪洗澡，不僅能清除貓身寄生蟲，還能促進新陳代謝，防病健身。

 臉部扁平，呼吸道也比一般的貓咪短，所以相對容易得到感冒。

 屬於天生愛乾淨的貓兒，日常中，會經常自發整理清潔自己的毛髮。

STEP 1

細細觀察貓咪的動態和身體結構，取用●399
號色鉛筆，以直線來繪製出貓咪的簡單輪廓，
並且透過十字線表示出五官的大概位置。

STEP 2

用橡皮擦在上一步直線的基礎，將身體的輪廓
線擦淡。然後用●399號色鉛筆將線條修飾圓
潤，同時要注意輪廓線的準確性。

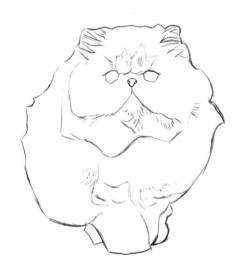

STEP 3

將上一步的線稿用橡皮擦擦淡，然後用●399
號的色鉛筆以短短的線條筆觸方式排列，畫出
貓咪的身體輪廓，下筆輕一些。

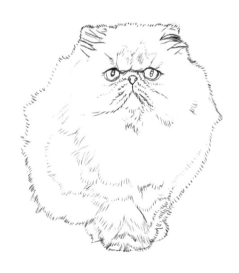

STEP 4

貓咪的五官以 ●399號色鉛筆細細描繪，接著
以不同的線條，刻畫出貓咪身體上不同部位的
毛髮生長方向，讓筆觸自然生動。

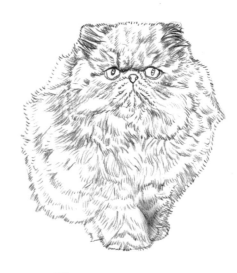

STEP 5

用 ●399號色鉛筆簡單的給部分暗部毛髮著
色，然後用 ●396號色鉛筆給貓咪的灰色部位
進行著色，最後用棉花棒修飾，使毛髮的暗部
和灰色部位顏色自然融合。

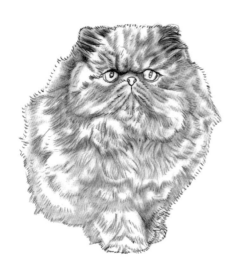

STEP 6

用 ●399號色鉛筆給貓咪全身的深色毛髮與深
色陰影處進行加深，層次感必須表達出來。

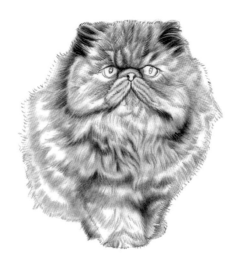

STEP 7

給貓咪的深色毛髮先用 ●399號色鉛筆進行加深以後，接著用 ●396號色鉛筆描繪出貓兒全身灰色部位的毛髮。

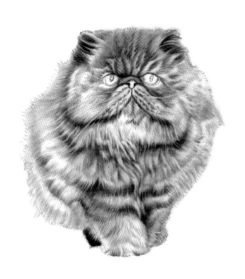

STEP 8

以 ●399號的色鉛筆給貓咪的部分深色毛髮進行加深，使整體毛髮的層次感清晰。同時，使用橡皮擦為貓咪的亮部毛髮提亮。

STEP 9

運用 ●399號色鉛筆，細緻描繪出貓咪眼睛的明暗關係，並且進一步加深貓咪眼部和嘴部的陰影，來增強畫面呈現出的立體感。

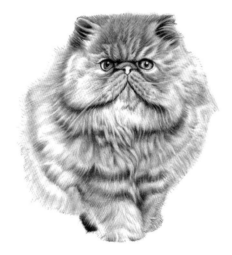

STEP 10

先用 ●304給貓咪眼睛著上一層色，接下來，
運用 ●330刻畫貓咪的鼻子，最後，以 ●330
給貓咪全身毛髮的深色和灰色部位進行著色。

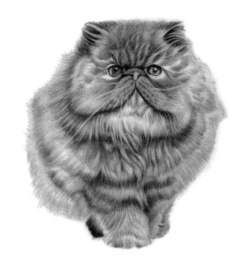

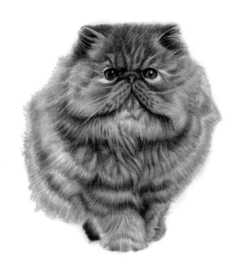

STEP 11

利用 ●387號色鉛筆刻畫出貓咪眼睛的深色部
位，同時給全身的深色和灰色部位毛髮加深，
然後再用 ●318號色鉛筆描繪貓咪鼻子。

STEP 12

先用 ●309號色鉛筆，給貓咪全身的深色和灰
色部位著層色，然後用 ●316號色鉛筆為貓咪
的深色毛髮處添色，使貓咪的色彩更加豐富。

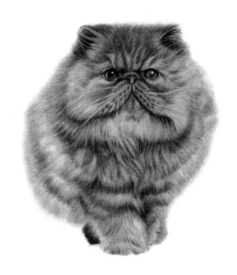

CAT
30

強健的國內第一大混合品種

●	●	●	●	●	●
399黑色	396灰色	304淺黃	378赭石	314黃橙	383土黃

●	●	●	●	●
330肉色	361青綠	370黃綠	329桃紅	327棗紅

混種米克斯

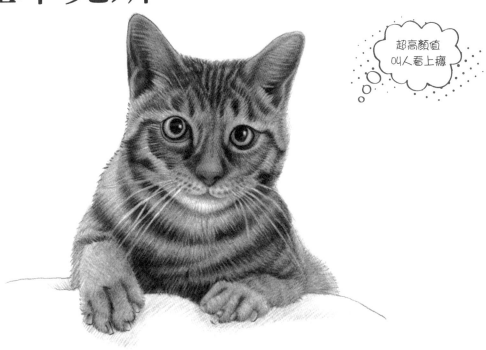

超高顏值
叫人看上癮

 本土家貓的統稱，為一種混種貓咪（Mix），最普普通通常見的家貓類型。

 身體素質良好，腸胃強於寵物品種貓，但是日常飲食仍馬虎不得。

 完全純粹的自然繁殖，具有一定的地域性，因地區不同而形態迥異。

STEP 1

第一步是觀察貓咪的動態和身體結構,接著以
●399號色鉛筆,通過直線簡單繪製貓兒的大
致輪廓,並透過十字線來標示五官大概位置。

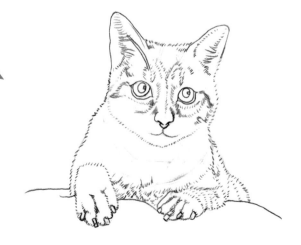

STEP 2

通過直線輪廓,我們用橡皮擦擦去線條,留下
淡淡的痕跡,在痕跡的基礎上細緻地用輕柔的
細小線條繪製出貓咪的整體輪廓。

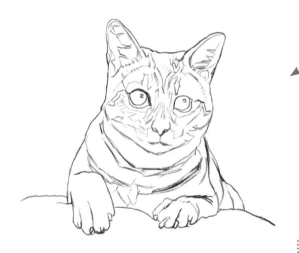

STEP 3

先將上一步的線稿再次擦淡,然後用●399號
色鉛筆以短短的線條排列方式,加上較輕柔的
筆觸,描繪出貓咪的身體輪廓。

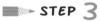

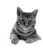

STEP 4

採用●399號色鉛筆，刻畫出貓咪的五官，並且以不同線條，刻畫出貓咪身體不同部位毛髮生長之方向，筆觸宜自然些、生動些。

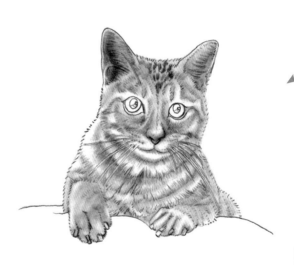

STEP 5

暗部毛髮以●399號色鉛筆簡單著色之後，用●396號色鉛筆將貓咪的灰色部位進行著色，再用棉花棒進行修飾，讓毛髮的暗部和灰色部位顏色看起來富有漸層感。

STEP 6

用●399號色鉛筆給貓咪的深色毛髮著色，筆觸要真實生動，然後用●396號色鉛筆刻畫出貓咪的灰色部位。

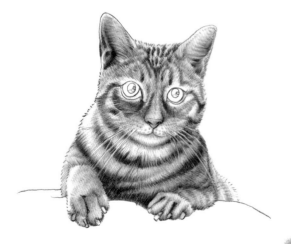

再次用●399對著貓咪的深色毛髮進行刻畫，描繪時，必須想辦法突出毛髮的層次感，同時也襯托出淺色部分的毛髮。

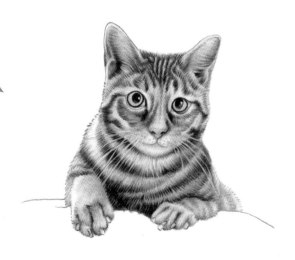

以●399號的黑色色鉛筆輕輕地描繪，刻畫出貓眼睛的明暗關係，同時，也細心繪製出貓兒鼻子部位的深色之處。

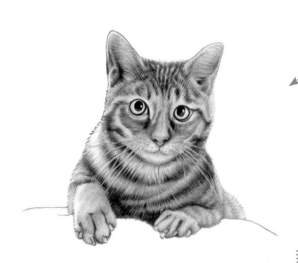

用●304號色鉛筆，給貓咪眼睛著上一層色，接下來用●378號色鉛筆為貓咪深色毛髮區域著色，筆觸要隨毛髮生長方向進行。

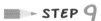

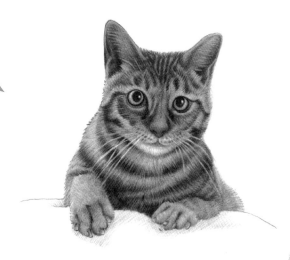

STEP 10

此一步驟中，我們先以●314號色鉛筆來細緻刻畫貓咪的眼睛；接下來，再在貓咪深色毛髮區域進行進一步的描繪。

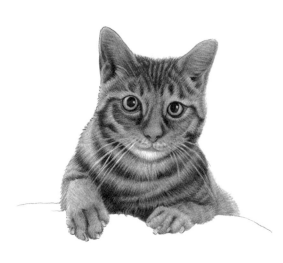

STEP 11

用●383給貓咪全身的暗部和灰部毛髮進行著色，接下來，再用●330同樣全身著色，留出部分亮部毛髮區域。最後，用●361號色鉛筆刻畫貓咪的眼角部分。

STEP 12

先用●370描繪貓咪的眼珠，再用●329刻畫貓咪的耳朵、眼眶、鼻子、嘴巴及指甲；最後，用●327加深貓咪耳朵內部深色部位。

國家圖書館出版品預行編目資料

貓貓繪：喵星人の色鉛筆手繪練習本／朴珪稔 編著
-- 初版 . -- 新北市中和區：活泉書坊出版 采舍國際
有限公司發行，
2016.09 面；　公分 .--（Color Life 51）
ISBN 978-986-271-715-8（平裝）
1. 鉛筆畫　2. 動物畫　3. 繪畫技法

948.2　　　　　　　　　　　　　　105014158

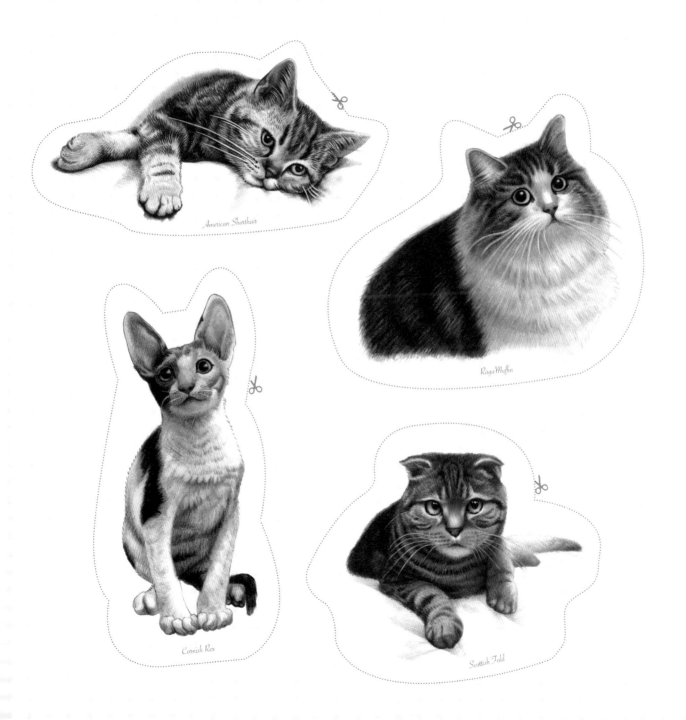

American Shorthair

RagaMuffin

Cornish Rex

Scottish Fold

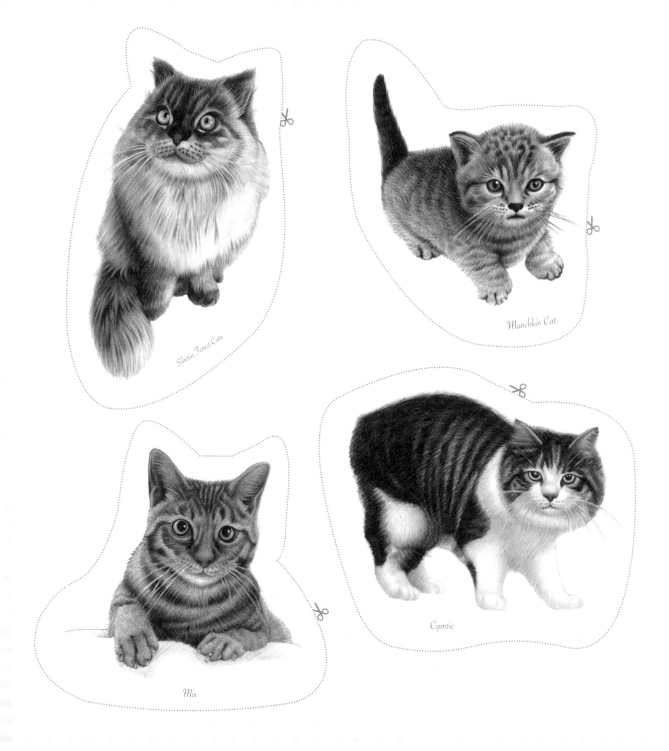

Siberia Forest Cats

Munchkin Cat

Mix

Cymric